超高效
居家肌肉
訓練大全

U0108652

山本圭一／著

你會變得更強壯

初次見面，你好，我的名字叫做山本圭一，是一位鍛鍊家。謝謝你翻閱了《超高效居家肌肉訓練大全》這本書。

本書是為了苦惱於「想要鍛鍊肌肉卻不知道方法」、「附近沒有健身房，想要在家鍛鍊」或是「想盡量在短時間內鍛鍊」的人而編寫的書籍。

那麼在你的印象中，所謂的肌力訓練是什麼樣的活動呢？也許有人會覺得那只是運動神經發達的運動好手，或是天生對自己體力充滿自信的人的一種特殊興趣罷了。

然而，肌力訓練絕對不只是少數人的愛好，而是不分男女老少、所有人都應該實踐的活動。肌力訓練不像運動一樣有複雜的動作，場地也不需要多大，更不用擔心會被天氣所影響。最重要的就是能夠獨自完成，不用在意其他人，可根據自己的步調進行。

此外，只要遵守幾項原則，不論是誰都能藉由努力來獲得相應的結果。和年

齡、性別或運動細胞一點關係都沒有，只要持之以恆就絕對會有回報。而且在現在這個退休後仍需持續工作的社會中，為了能開心的生活下去，就必須保有健康又能隨心所欲活動的靈活身體。

因此肌力訓練已經超越了興趣，成為現代社會中不可或缺的「生存技巧」。

翻閱此書的你，或許才剛開始踏出第一步，但是不用覺得不安。肌力訓練不會背叛你，你一定能變得更強壯。

請試著勇敢的繼續翻閱下去。祝你獲得甜美的成功果實。

勸善道場　鍛鍊家　山本圭一

3

計畫就是這個！

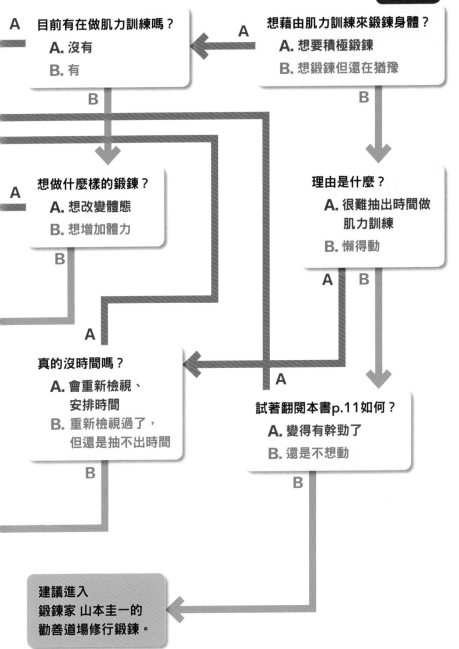

START

想藉由肌力訓練來鍛鍊身體？
- **A.** 想要積極鍛鍊
- **B.** 想鍛鍊但還在猶豫

目前有在做肌力訓練嗎？
- **A.** 沒有
- **B.** 有

理由是什麼？
- **A.** 很難抽出時間做肌力訓練
- **B.** 懶得動

想做什麼樣的鍛鍊？
- **A.** 想改變體態
- **B.** 想增加體力

真的沒時間嗎？
- **A.** 會重新檢視、安排時間
- **B.** 重新檢視過了，但還是抽不出時間

試著翻閱本書p.11如何？
- **A.** 變得有幹勁了
- **B.** 還是不想動

建議進入
鍛鍊家 山本圭一的
勸善道場修行鍛鍊。

最適合你的肌力訓練

先試著讓身體習慣肌力訓練吧！請參考p.158的「讓身體習慣的基本訓練計畫」。

想擁有緊實的體態，請參考p.160的「擁有穠纖合度緊實體態的訓練計畫」。

想獲得什麼樣的改變？

A. 擁有穠纖合度的緊實體態

B. 想要增加局部肌肉

想要鍛鍊身體的局部肌肉，請參考p.166的「徹底鍛鍊各部位的訓練計畫」。

想擁有足以應付日常生活的體力，請參考p.162的「鍛鍊全身、增加體力的訓練計畫」。

想要增強何種體力？

A. 足以應付日常生活的體力

B. 守護自己或家人的體力

想擁有能守護自己和家人的體力，請參考p.164的「能增強格鬥技的訓練計畫」。

每天只能抽出15分鐘鍛鍊，請參考p.174的「忙碌情況下的短時間訓練計畫」。

能進行肌力訓練的時間是？

A. 每天約15分鐘

B. 週末的數小時

只有週末能抽出時間鍛鍊，請參考p.176的「只在週末鍛鍊的訓練計畫」。

本書的閱讀方式

本書的使用方法

首先請閱讀 p.11 的訓練基礎理論，並確認肌力訓練的效果、居家訓練的概念及重點。

從 p.58 開始是針對 8 個不同部位的訓練進行解說。已經了解所有部位的訓練進行解說。已經了解所有部位的人，可以從這個部分開始閱讀。

另外，從 p.156 開始還收錄了區分成 7 種不同目標的訓練計畫。

請依自己的目的進行適合的訓練計畫。

要是不清楚自己適合哪種訓練計畫的話，請善加利用 p.4 的問題表單。

不同部位的訓練（p.58～153）

胸　肩　背部　手臂

腹部　大腿　臀部 小腿　有氧運動（全身）

不同目的的訓練計畫（p.156～176）

- 讓身體習慣的基本訓練計畫
- 擁有穠纖合度緊實體態的訓練計畫
- 徹底鍛鍊各部位的訓練計畫
- 鍛鍊全身、增加體力的訓練計畫
- 能增強格鬥技的訓練計畫
- 忙碌情況下的短時間訓練計畫
- 只在週末鍛鍊的訓練計畫

不同部位訓練的閱讀方式

Ａ 以不同部位分類，標示訓練名稱及強度。

Ｂ 說明訓練動作的流程。

Ｃ 標示透過訓練所鍛鍊到的肌肉。

Ｄ 標示不正確的動作。

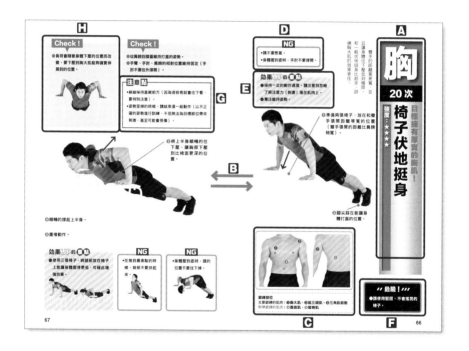

Ｅ 說明能透過訓練有效增加肌肉的重點。

Ｆ 標示要是疏忽的話會導致受傷的危險性。

Ｇ 標示訓練時的注意重點。

Ｈ 標示出正確訓練動作的確認重點。

目次

9

序章

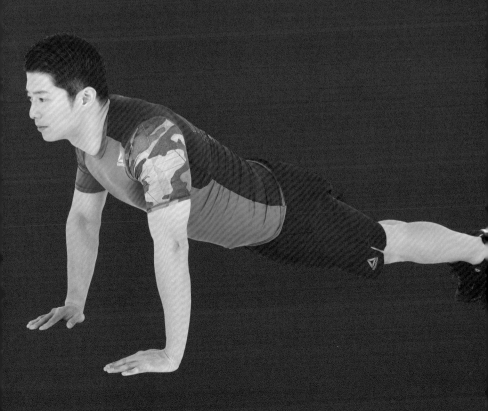

在家中也能成功！
肌力訓練的基礎

肌力訓練的優秀效果

運動和大腦

目前已得知肌力訓練和有氧運動，能為身體帶來各種效果，而最近研究發現對於大腦也有正面的影響。

舉例來說，在一項以小學生為對象的研究調查指出，上課前進行20分鐘慢跑或健行的組別，在成績上有顯著的差異。另外，在70歲以上的調查對象中，有定期進行肌力訓練或健行的人，其認知能力和記憶力較高等等，由此可得知運動和大腦的活化有關。

針對在日常生活中規律運動的人進行問卷調查，結果發現比起變瘦或長出肌肉，更多人回答的是能感受到注意力和記憶力的提升。

我經常擔任許多企業經營者的訓練指導，沒有運動的人反而占少數。我想有很多人都是為了活化思考、藉由強化腦部安定精神層面，釋放壓力等目的而運動的。

此外，在某些不斷嘗試創新的教育機構當中，也會在上課之前實施簡單的體育（長跑等）課程。

再者，為了展現運動的成效，也需要兼顧良好的飲食和睡眠，這麼一來，還會讓身體狀況變好，光是這樣就可說是讓大腦處於最佳狀態。

接下來希望大家記住，做自己喜歡的事情能讓大腦充滿活力，反之勉強做討厭的事情則會讓腦部機能降低，這也是不爭的事實。

我想不論是誰都曾有過這樣的經驗——當你的工作是受到他人指使而心不甘情不願的去做時，通常就會出現許多失誤；反之，如果是因為興趣等而主動去做的事情，往往都能

獲得相當不錯的結果。

運動也是一樣，自己主動規劃實施能為腦部帶來正面的影響。要是受到他人強迫才做的話，相較而言還會讓腦部劣化，或許還比較好。無論如何，在現今這個多數人退休後仍持續工作的社會中，必須讓大腦維持健康的狀態直到人生的終點是毋庸置疑的，因此運動絕對是不可或缺的。

釋放壓力

前文有提到運動能幫助壓力的釋放，而且最近在和團體運動等加以比較後，據說能獨自進行的肌力訓練其釋放壓力的效果還較為明顯。

這是因為進行兩人以上的運動時，會需要協調日程、預約場地，或是在比完賽後聚餐喝酒，應付和運動無關的人事物等等，導致有愈來愈多人因而感到有壓力。雖然生活方式及思考模式和30年前並無太大差異，但是現今的價值觀變得多元，要配合每個人的需求也變得更加困難，這也是造成壓

力的原因。

這時候就衍生出能一個人進行的肌力訓練或慢跑。不需要擔心複雜的人際關係，自己想做的時候就可以進行，所以能直接帶來釋放壓力的效果。

接著，就來簡單說明釋放壓力的原理。舉例來說，當你惹怒某人時自己心跳會加快，這時大腦會失去思考能力，會因對方生氣而自己也跟著生氣，導致做出慌亂的行動，然後進入再次惹怒對方的惡性循環中，最後陷入壓力狀態的泥沼裡。然而平常有運動習慣的人，因為平時的心跳數就會因訓練而增加，所以大腦較不容易陷入慌亂、能冷靜的對應，因此就能迅速逃離壓力的陷阱。

此外，運動時所伴隨的韻律動作、深呼吸、加快的心跳數和血流等，能夠刺激腦部，調整自律神經，促進精神面的安定，只要靠一次的運動就能獲得消除壓力的效果。另外也有研究指出，持續運動能提高大腦處理壓力的能力。

不需要想得太複雜。簡單來說，就是一鼓作氣使出全力的感覺，這樣就能讓心情舒暢。

14

近年來，由於運動不足或飲食過剩而罹患糖尿病、高血壓的人，多到已經被稱為國民病，為日本人的健康壽命蒙上了一層陰影。

也許有人會這樣想，我已經有在運動了所以沒關係。其實已經有研究結果得知，日本人在遺傳特性上，因為飲食過度而得到糖尿病或高血壓的可能性極高。研究指出這很可能是因為日本人在過去數千年間，都是以粗食維生的民族，因此基因也逐漸強化成能節約能源的結構。

在歐美各國，反而是以能抵抗肥胖（飲食過度）體質的人居多。到了國外，以日本人的觀點來看，會覺得肥胖的人非常多。但是他們在遺傳上大多可能都是耐肥胖體質，就算肥胖也不用擔心生病，對日本人而言是非常不可思議的體質。

由於這種遺傳特性無法輕易改變，所以我們日本人除了要避免過度飲食外，為了能生存在飲食過度的社會中，運動也是不可或缺的。而運動的內容並不需要如此激烈。重複過度激烈的運動，反而還會增加體內的自由基，甚至有可能會危害健康。雖然適合的運動量因人而異，但通常每週2～3次、每次30～40分鐘的簡單慢跑，加上配合自己體重的肌力訓練，就能夠帶來相當的效果。不需要勉強自己立刻開始運動，不妨先從通勤時試著走一段路開始。

壽命和運動

可惜的是，目前並沒有研究證明長壽和運動的直接關係，並不是運動就能長命百歲。然而有運動習慣的人和並非如此的人，在自我肯定感、命運感（能自我控制人生的感覺）、積極性和社會地位等方面都有差異。這有可能是因為有在運動的人，能夠更加積極、冷靜判斷，以及自主行動所造成的影響。而我個人的價值觀認為，如果只是長壽就能得到幸福嗎？比起無法在健康狀態下走完一生，如果能健康的過著每一天，在某天突然離開人世反而還比較輕鬆吧！感覺

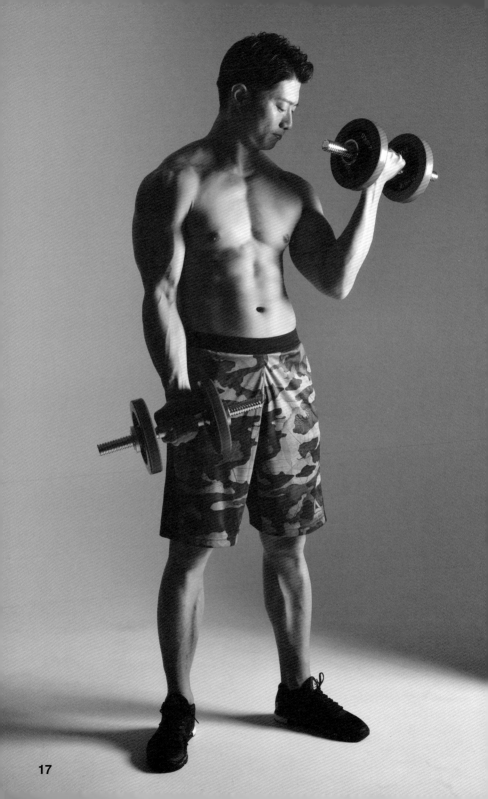

就像有點貪心的想要身體強健的活得長久，而不是活得久卻身體孱弱那樣。

鍛鍊精神層面

雖然精神或內心都是由腦部所構成，但據說運動卻是能直接對於腦部帶來影響。前文也有說明，運動能提高集中力、記憶力、自我肯定感及抗壓性，可以讓人在各種狀況中變得能積極的行動。

話雖如此，我在小學的時候也是個愛擔心的小孩，缺乏自信，在他人面前朗讀課本時總是會口吃，甚至會因為覺得討厭而從一早就開始肚子痛。然而，自從開始肌力訓練後，不但自信心增加，在他人面前說話時也不再緊張（雖然有點離題，但在高中時期甚至還因為太熱中訓練，而有點擔心是否能順利畢業）。

可惜的是，就日本的現狀而言，或許一提到「我正在肌力訓練」，還是有許多人會有「這個人是肌肉發達、頭腦簡

單的笨蛋？」的偏見，要扭轉這樣的文化還有很長的路要走。不過，我認為有運動和沒有運動的人，其大腦和內心甚至人生都會有很大的差別。

能自主進行嚴苛鍛鍊的人，絕對會有所成長。也許現在踏出的只是一小步，但只要持之以恆絕對能獲得巨大的效果。

請各位拿出自信，在往後的日子裡繼續鍛鍊下去喔！

居家訓練的哲學

接下來當各位在自己家中進行訓練時，需要留意幾個注意事項。因為和在健身房訓練相較之下，居家訓練會需要更堅強的精神意志。

居家訓練的優缺點

先稍微來整理一下優缺點。居家訓練不必在意場地和時間，可以隨時開始。也不需要在意他人目光，適合想要依照自己步調訓練的人。

不過卻無法像健身房那樣，能有可以商量的朋友或教練，而且原本去健身房這個行為就是要轉換心情，一旦在家訓練的話，就不會有物理層面上的位置變化，因此可能無法讓人重整心情。此外，因為要付健身房的會員費，可能會因

為意識到投資這件事，而促使自己更加努力。

當然，前往健身房也需要花費費用和移動時間，所以會有更多成本。

這樣的人不適合居家訓練

有時候會聽到有些人這樣說：

「就算加入健身房會員，如果沒有去的話只是浪費錢而已，所以想在家訓練就好。」

講白一點，這樣的人不論做什麼都不會成功。

不論是在居家或是健身房，如果無法擁有明確的目標意識，只是將眼前利益當作藉口的人，到最後只會以逃避的方式將責任歸咎在方式或環境上。

居家訓練需要強烈的目標意識

這種人如果不改變自己的本性，是絕對不會成功的。

正在翻閱本書的你，如果想法也是如此的話，長久下去是無法期待得到任何效果的，你必須立刻改變想法才行。

因此對於想要在自家訓練的人，我一定會講的一句話就是「必須要有強烈的目標意識」。

想在什麼期限之前達成什麼樣的目標？決定明確期限、立定計畫，並且嚴格執行的精神，是居家訓練不可或缺的。

不需要特意告訴他人

不論是在家或健身房，對於訓練初期的人，我想先傳達的一件事，就是「請盡量別和其他人說自己正在訓練」。

因為是否正在肌力訓練，只要看身形就能一目了然，也就是說根本沒有必要多做說明。

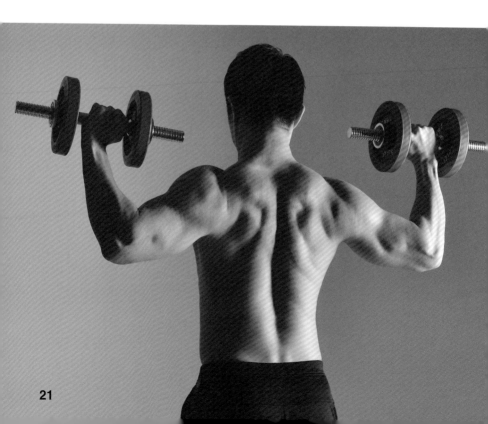

請試著回想學生時期，成績優秀的學生會和別人說自己正在努力讀書嗎？反之炫耀自己認真唸書的人，最後能擁有好成績嗎？

我認為能鍛鍊出成果的人，並不是總是向他人得意的說明，而是那種自己默默的持續努力的人。喜歡到處宣揚的人，面對自己的決心反而會搖擺不定。

別太依賴器材

若是健美選手或職業運動員，就應運用各種器材進行訓練，不過我們一般人基本上只要用身邊常見器材訓練即可。

如果過度依賴健身器材，一旦沒有器材就會變得無法鍛鍊。

因為我對於訓練的觀念是「要隨時隨地都能鍛鍊」，所以只要準備最基本的器材就可以。本書也遵守此觀念，只要使用到啞鈴，完全不需要特別的器材，就能進行訓練發揮出最佳的成果。

在身心都有餘力時訓練即可

比方說有很多人會在決定好每週三次訓練後，卻因為工作忙碌而無法繼續。或是因陷入自我厭惡的情緒裡而中斷，也就是所謂的負面完美主義。

的確，依照決定好的計畫實行是基本原則，不過如果要在兼顧工作或育兒的同時，又要完成訓練計畫，的確是一件非常辛苦的事。因此只要提醒自己在有空時進行訓練就好；

因為計畫總是趕不上變化。

身形的改變取決於實際上累積了多少的訓練，所以就算無法依照計畫實行，在繁忙的空檔時間，即使只做一組訓練也好，都能迅速的完成。這些一點一滴的累積可維持動力，幫助提升自己的行動力。

集中在短時間內進行

假設你是個在時間上比較充裕的人，這種類型的人不論

是肌力訓練或讀書，成功的機率可能都不高。因為人本身就是懶惰的生物，就算是決定好的事情，也會「反正還有明天，今天就算了」。愈是不會被時間追著跑的人，就會愈難以讓自己的行動有規律。

相反的，時間愈少的人就愈會思考如何迅速有效的進行訓練，因此便能得到成果。就過去的經驗來看，我認為這樣的結論是沒有錯的。

因為人被追著跑的時候，能展現出最強的一面。

別為努力設下最底限！
要付出最大的努力

經常有人會這樣問我：

「為了瘦身我應該怎麼做？」

「請教我最簡單而且能立刻看到成效的方法。」

遇到這類型的人我都會如此回答：

你的腳底下埋著金塊，不過無從得知是在地下幾公尺。

23

如果你想要金塊的話，除了繼續往下挖直到金塊出現之外，別無他法。如果想要快點得到的話，就只能盡自己最大的努力持續的去挖掘。

從前，有位公司年營業額100億日圓的企業經營者，曾說過這樣的話：

「我不知道要工作到什麼樣的程度才算努力，只是，我會將當天能做的事，以及比別人更加倍努力工作這件事發揮至極限，所以才造就了今天的我。」

訓練也是同樣的道理，你能得到多少成果，就算是專業教練也很難預測。有些人能快速練出成果，也有些人非常努力卻難以達到成果。但是請別因此而感到氣餒，只要將自己所能做的最大努力，每天慢慢累積下去就好。藉由這樣的過程，目標達成的那天絕對會來臨，我能為此掛保證。

請相信那天的來臨，並且每天努力下去。

別三心二意！

持續就是力量

很多人在訓練初期經常會嘗試各種方式，像是明明才剛開始徒手肌力訓練，一聽到有人說：「加壓訓練很好喔！」就跟著也開始嘗試，或是聽到「平衡訓練很好喔！」然後又開始新的訓練方式……這種人通常不會獲得成果。

的確，訓練初期不會立刻看到成果，但是也不能因為他人所說的話而受到影響。

重要的是不論用哪一種方法，只要能在一段期間內持續進行相同的訓練，就一定能實際感受到成果。

想必這就不需多做說明了吧！肌力訓練就是要持之以恆才能得到成果。自己要盡最大的努力，持續朝向目標的方向前進。我想雖然這個道理大家都知道，但實際執行起來卻非常困難，尤其是一開始就設定高難度的人或理想主義者，如果無法按照計畫實現就會心生厭惡，甚至氣餒的放棄訓練。

因此重要的是，就算無法徹底依照計畫實行，哪怕只做到一

就是現在！

在最後，要來為各位說明人類大腦的機能。人的「動力」從發想開始，無法維持超過3秒。也就是說，在你想到「去做吧！」的瞬間，就請開始起身動作。「1小時後再做」或是「明天起來再做」這些想法，從大腦機能來看是不合理的。而且反倒會為腦部造成負擔，讓機能的表現降低。

此外，就算有時「肌力訓練好累啊～」的念頭還是會一閃而過，但也要試著實際開始訓練，這樣就能拿出幹勁。

在想到要實行的那個瞬間，請毫不猶豫的動起來吧！

部分也仍要持續下去。另外，別把「因為工作而疲累」或是「沒有時間」當作藉口，就算只有一組訓練或是一個項目也好，千萬別讓肌力訓練的火苗消失，要讓它平穩的延續下去。

如果能持續攀爬，就一定能登上頂峰。肌力訓練不會背叛你，請謹記這點。

居家訓練的精髓

鍛鍊家親自傳授

本書中所介紹的訓練方法，是自己在家也能獲得最佳結果的訓練計畫。因此接著先由基本理論開始說明。

為肌肉帶來負荷！

雖然一言以蔽之都是「肌力訓練」，但其中也分成用啞鈴、槓鈴或重訓機等器材的訓練類型，或是用自身重量作為負重的徒手訓練類型，最近甚至還有限制血液流動的加壓訓練等，訓練方式五花八門。

然而這些方式只是在形式或作法有所不同，「為肌肉、血管、骨骼帶來超越日常生活的負荷」則是基本的共通點。

不論是啞鈴訓練或伏地挺身，都只是為肉體帶來超越日常生活的一種手段。無論是哪種方法，只要為肉體帶來超越日常生活中的負荷，身體便會強化肌肉和骨骼來加以承受。

舉例來說，請摸看看自己的後腳跟。後腳跟的皮膚粗糙厚實，這是因為這裡承載著全身的重量，再加上走路或跑步時甚至會承受體重2～3倍的負荷，導致皮膚強化而形成這樣的狀態。

我們可以摸一下嬰兒的後腳跟，會發現這裡的皮膚柔嫩和身體其他部位並沒有差異。也就是說，還不會站立的嬰兒因為腳後跟沒有任何負荷，所以皮膚還是處於柔軟的狀態。

而肌肉的部分也是藉由類似的原理來加以強化的。

肌肉發達的要素

那麼，如果要肌肉強健發達，應該要給予怎樣的負荷呢？在這裡簡單歸納出三個重點來說明。

① 機械性壓力

以拿持重物的方式，或是快速衝刺下坡的方式，來破壞肌肉組織，藉由這樣的破壞來促進肌肉的生長。

② 疲勞物質的累積

能讓肌肉緊繃的運動，像是跑上車站長長的樓梯時，會讓大腿感覺緊繃、心跳加速。這時候大腿會累積乳酸等疲勞物質，並且呈現缺氧狀態，使心臟強烈跳動以運送氧氣至肌肉。這樣的疲勞狀態能夠促進肌肉的發達和體力的增強。

③ 荷爾蒙分泌

也許這點很少人會感受到，其實人從出生到20歲左右的

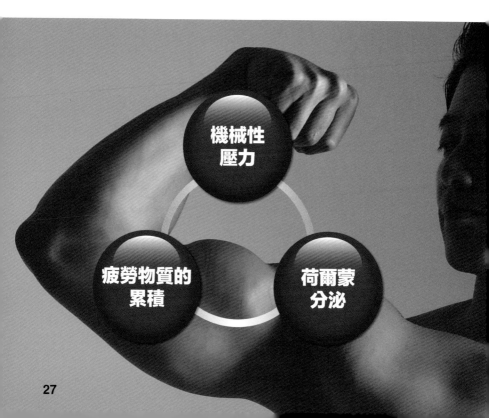

機械性
壓力

疲勞物質的
累積

荷爾蒙
分泌

這段時間，肌肉就算不鍛鍊也會變得強壯，這是由生長荷爾蒙及性荷爾蒙所造成的影響。換言之，只要從外部攝取會影響肌肉發展的荷爾蒙，不需要鍛鍊也有可能讓肌肉發展。這就是體育競賽中所謂「禁藥（doping）」的概念，當然我並不是在推廣禁藥。有相關研究指出，基本上只要取得適當的

訓練、飲食和睡眠平衡，其生長相關的荷爾蒙分泌，會比同年齡層沒有訓練的人還多。我們這些兼顧健康和肌力的人，不應該依賴禁藥，而是要藉由自我意志和行動來提高荷爾蒙程度。但是反過來說，如果沒有同時注意到睡眠和營養，有可能因而降低訓練的成果，所以要多加注意。

只要將以上3點負荷適當的施加於身體，就能讓肌肉生長。而施加負荷的方法之一，就是用自身重量當作負重的徒手訓練。

之後還會詳加說明，施加負荷的重點在於重量（體重）、次數、休息時間和動作速度的調整。

居家訓練的精髓

雖然居家訓練和健身房訓練的差異，主要在於是否有器材（槓鈴等）可以使用，但是卻有不使用器材也能達到成效的方法。

其概念就是先前提及的要如何將3種負荷施加於身體，是要藉由槓鈴或重訓機器等負重，還是利用自身重量當作負重，運用技巧來發揮出最佳效果。而重要的就是「使用頭腦」這件事，只要掌握創意技巧，居家訓練就能得到最好的成果。

基本的精髓
竭盡全力

接下來要教導大家各種不同的方法，不過要先講一個大前提就是要全力以赴，這也是訓練時的基本「精髓」。每種項目、每套循環、每次動作都要竭盡全力。如果無法全力以

赴，雖然表面看來有在做肌力訓練，但是卻無法帶給身體超越日常生活的負荷，所以會很難期待有所成效。如果想輕輕鬆鬆的進行肌力訓練，基本上是件不可能的任務。

當然，不是要你做能力不及的訓練或胡來一通，而且身體的適應期和準備體操也是不可或缺的。然後等到開始真正的訓練計畫時，就請使出超過100％的力氣來全力以赴。

不過，所謂的竭盡全力進行訓練，卻是極為困難的一件事，只要是人就一定會適時的偷懶。而且我不認為新手的你可以很快就使出全力，據說人類會本能的厭惡竭盡全力這件事。反過來說，這也是為了要保護自己，如果不論何時都使出全力的話，很容易就會造成受傷的狀況。以汽車來說，如果隨時都是以最大轉速跑在路上的話，這樣的跑法絕對無法讓引擎的性能持久。

因此，只要是人就會適當保留力氣，如果想要從解放這種本能、用盡全力的話，就要付出相對應的時間。雖然因人而異，不過要能抓住用盡全力的感覺，通常都需要2～3個月。肌力訓練並非只要重複所指定的動作就好，重點是要用

盡全力的去執行每個動作。

接下來還有一個重點，那就是人在愉悅的狀態下比較能夠全力以赴。如果你在訓練時是被他人強迫，或是有一點點的厭惡感，就會無法使出全力。是否能自主性的開心進行訓練，也是非常重要的要素。

精髓之①
首先學會循環組合法！

雖然也許一開始很多人都會覺得訓練很有趣，不過還是會出現覺得麻煩的時候吧！遇到這種時候可能就需要休息一段時間。然而以大多數的情況來說，這可能只是單純覺得麻煩而已，實際上只要試著讓身體動起來，應該就能立刻感受到其中的樂趣和舒暢感。無論如何，都不需要太過於勉強自己，請捨棄「絕對要這樣做」這種義務性的想法，以解放自己的心情來盡力鍛鍊就好。

所謂的循環組合法，是指在每個項目之間加入休息時間，並且重複的進行數次的方法。以進行5組伏地挺身為例，在每一組訓練之間休息30～60秒，然後努力完成所目標的組數。這就是居家訓練一開始應該先記住的基本訓練計畫組合法，只要活用這個循環組合法，就能均衡的鍛鍊全身。

精髓之②
從強度較低的項目開始訓練！

在肌力訓練的初期，總是會想要挑戰高強度的項目。雖然有時挑戰一下是好事，但本書還是建議先從低強度的項目開始來讓身體習慣後，再循序漸進的實施高強度項目。順帶一提，因為利用自身體重當作負重的徒手訓練，很難藉由體重來改變負重，所以可藉由改變姿勢來提高負荷。像是做伏地挺身的時候，和在地板上進行伏地挺身相比，將雙腳放在椅子上，以頭比腳低的位置進行伏地挺身，就能增加強度。

諸如此類在姿勢的部分下點功夫以提高強度。如果是使用槓鈴的降低強度等，就是徒手訓練的基本要領。如果是使用槓鈴，或是相反的話，就是單純的改變槓片重量以增加負重。換個角度想，

自身體重訓練為了要增加負荷，需要改變各種姿勢和動作，反而能藉此刺激神經系統，甚至還能讓輔助性的肌肉產生細微的變化，進而練出均衡、結實的肌肉。

此外，如果明明還沒習慣肌力訓練，就突然從高強度的項目開始進行的話，會讓受傷的風險變得非常高，所以完全不建議用這樣的方式來訓練。因為訓練而讓自己受傷是一件非常愚蠢的事。

精髓之③ 連續項目進行！

如果覺得循環組合法的刺激不足，或是就算增加強度也不夠的時候，連續不斷的進行鍛鍊相同部位的項目，也是一種有效的方法。舉例來說，當想要鍛鍊胸肌時，可以依理論先從強度低的跪姿伏身開始，雖然最初或許能為身體帶來充分的刺激，但在鍛鍊的過程中則會漸漸變得不夠。這時就可以進入下一個階段——標準伏地挺身，等訓練到有一天

覺得已經輕而易舉的時候，就可連續進行第二項的標準伏地挺身，並藉由提高負荷以達到鍛鍊胸肌的效果。連續循環的原則，是由高強度的項目開始執行（不斷重複至極限），接著再替換執行低強度的項目（也是不斷重複至極限）。這時候在項目與項目之間不需要休息，將此連續動作當作一組，做完一組休息30～60秒後，再重複進行數組訓練。

精髓之④ 控制動作的速度！

想藉由自身重量訓練來獲得成果需要各種技巧，而將動作速度加以變化，也是有效的方法之一。像是要做深蹲時，通常每一次的動作需要2秒，不過也可以刻意加長至10秒，或反過來以1秒的速度迅速達成。或是在比較吃力的部分（以深蹲為例的話就是下蹲姿勢）停留10秒等，透過控制動作的速度，來讓由自身體重的訓練效果達到最佳化。此外，透過各種速度的訓練，也能讓肌肉學習並藉此打造出更加靈

巧的身體，以運用在運動或格鬥技等實戰場合。

精髓之⑤
強化全身！

在開始進行肌力訓練時，很容易會有「想要把手臂練粗」、「想讓胸肌更厚實」等，只針對特定部位強化的想法，雖然這並沒有什麼不妥，但我希望大家也別忘了鍛鍊全身。因為人體是由許多部位相互支撐組合而成的，如果只是著重強化其中一個部位，作用的強度是會被其他較弱的部分分散，而導致無法發揮其效用。舉例來說，想鍛鍊揮拳重擊力的人就算加強了肩膀的力氣，腰部和雙腳如果沒有同時加強的話，就會讓肩膀的強度無法發揮出來。因此本書中會為各位介紹鍛鍊全身的基本方法。

精髓之⑥
讓心臟爆裂吧！

有個被稱為循環訓練（circuit training）的方法，是一種將多個互不干擾的訓練項目加以連貫執行的健身方法。舉例來說，胸部（伏地挺身）→腿部（深蹲）→背部（引體向上）→肩膀（肩上推舉）→腹部（捲腹）→手臂（手臂彎舉：手持啞鈴彎曲肘關節的運動），將這些連貫的項目重複數次。只要試著做一次就能明白，為身體帶來的負荷絕對超乎想像。全身會變得緊繃腫脹，而且覺得心臟即將要爆裂。據說藉由實施這個循環訓練，可促進荷爾蒙的分泌，不妨每週實施1～2次左右。不過如果每天進行的話，反而會因過勞而造成反效果，在實施時也要多加注意。

精髓之⑦
停滯不前時就活用超級組合！

雖然這是屬於應用的方法，不過在想要讓身體獲得更大的刺激、或是當成效不佳時，相當建議嘗試「超級組合」。

什麼是「超級組合」呢？舉例來說，在鍛鍊手臂的時

候，可以在進行鍛鍊上臂三頭肌的反向伏地挺身之後，立刻接著進行鍛鍊上臂二頭肌的手臂彎舉，然後在適度的休息之後，再接著重複同樣的循環。此外，在鍛鍊完胸部之後緊接著鍛鍊背部，也可以稱為超級組合。

比起進行個別項目的鍛鍊，這種超級組合能夠得到強烈的膨脹感（pump），讓肌肉膨脹、緊繃。不過，就結果而言，對於單種項目的強度是會因而減弱的，所以頂多只能偶爾當作一種應用的訓練方式。

在本書中，每一套動作之間的休息時間基本上是設定為30～60秒，不過如果次數還是難以增加的話，建議將休息時間改為90秒，並且視情況加以調整。然後藉由這樣的調整，讓我們能集中心力在下一套動作的進行並達到目標的次數。

而這段休息時間不能太久或太短暫，假設一旦將休息時

間設定為180秒或240秒，就會讓前一套訓練的負荷流失而失去效果。反之若只休息10秒左右的話，則會在下一組訓練時無法使出全力。

接下來說明的內容會稍微困難些，在每一套訓練動作之間，以及項目之間是否需要休息，則會依狀況而有不同。像是前文提到的循環組合法時，就會在第1組和第2組之間設定幾十秒的休息時間，如果在鍛鍊胸部之後要鍛鍊腿部，也應該適度休息，等呼吸比較沒那麼喘之後，再進行下個部位的鍛鍊。反之，在進行循環訓練或是進行項目的連續訓練時，就不需要設定休息時間。實際上休息是非常重要的負荷要素。如果休息時間太長，身體就不會累積疲勞物質（回復成肌肉未充血、緊繃的初始狀態），因而無法助長肌肉生長；反之，如果休息時間太短的話，就無法在進行下一組動作或項目時使出全力，甚至還會造成強度減弱。那麼，到底該怎麼辦呢？

重點在於目的。主要是想增強肌力，也想同時讓體力和持久力提升呢？想追求健壯碩大的肌肉，或是想擁有均勻緊

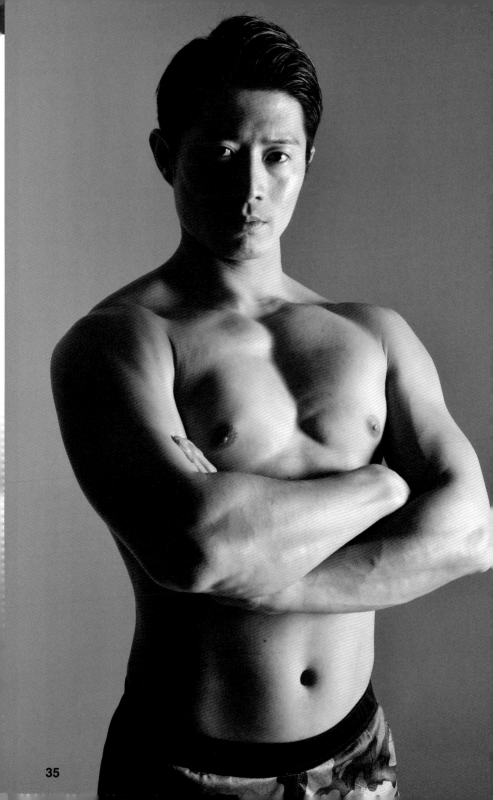

訓練、休養和營養等3個要素是一體的，要互相配合才能得到訓練的效果。甚至可以說，就算訓練稍微偷懶，如果沒有得到適當的休養和營養，不僅無法看到成果，甚至還會累壞身體或造成受傷。那麼，到底什麼樣的休養和營養是必要的呢？

先來說休養的部分。休養的期間會根據訓練強度和每個人的身體狀況而有不同，因此首先建議採用每訓練一天、隔天就休息的方法（統稱「做一休一」）。過度使用肌肉會讓內部的能量降低，而一般來說恢復會需要24～36小時。當然這也和訓練強度有關，首先試著從做一休一開始，接著再慢慢找出屬於自己的休養模式即可。尤其是過度沉迷於訓練的人，經常會陷入一種強迫觀念，覺得自己不努力一點就會看不到成果，但這樣往往會導致成效降低。給各位參考，即使是一流的運動選手也會根據賽季不同，每週選3～4天進行低強度訓練甚至完全休養。也就是說，訓練和休養的比例為1：1左右。

接著是營養的部分，營養的攝取會依據想要打造出

哪種體型而加以調整。舉例來說，如果想擁有肌肉發達的健美選手體型，每天的攝取熱量需達到3000～5000kcal，其中蛋白質（P）、脂質（F）、碳水化合物（C）的比例（P：F：C平衡）為4：3：3至5：3：2左右。反之，如果想打造出體重不增加（包含肌肉）的精壯身材，就應將攝取熱量控制在2000kcal左右，P：F：C的平衡也應調整成約5：4：1。

然而，這只是蛋白質、碳水化合物、脂質（三大營養素）等主要營養素的部分，其他的必需營養素，像是維生素、礦物質、微量營養素（抗氧化物質等）也需要同時考量進去。

為了讓說明清楚明瞭一些，請各位想像一下車子的結構，三大營養素就像是構成引擎、汽油、車身、輪胎等部分的物質，而維生素、礦物質、微量營養素則像是潤滑油、電瓶、細部螺栓或電線等部分。就算車身再堅固，要是電瓶或螺栓的機能衰弱，這輛車也會立刻損壞。雖然相較之下攝取量極少，但是維生素、礦物質和微量營養素都是不可或缺的

存在。

不過，我認為要留意到維生素等的攝取並不是一件容易的事。雖然有在刻意鍛鍊身體的人，會大量攝取蛋白質和碳水化合物，而且為了要充分吸收這些營養，並且讓它們被運送到全身各部位，一定會比一般人更需要維生素等，但就實際狀況來看卻是不甚理想。我要再重申一遍，如果沒有確實攝取維生素、礦物質及微量營養素，就算攝取再多的蛋白質，不但會無法長出肌肉，甚至還會讓身體狀態變差。

那麼，到底應該怎麼吃才好？首先請從積極攝取黃綠色蔬菜（葉菜類、根菜類、豆類）、海藻類、菇類、發酵食品（納豆等）開始，不管是哪一種，總之加起來每餐都要盡量攝取200～300g以上。這樣的話除了維生素、礦物質和微量營養素之外，也能同時攝取到食物纖維，維持極佳的營養平衡。當然這只是理想情況，請從能力所及範圍開始執行，配合自己的生活步調，循序漸進達到就好。

居家訓練的精髓

基本的精髓 竭盡全力

精髓之① 首先學會循環組合法！

精髓之② 從強度較低的項目開始訓練！

精髓之③ 連續項目進行！

精髓之④ 控制動作的速度！

精髓之⑤ 強化全身！

精髓之⑥ 讓心臟爆裂吧！

精髓之⑦ 停滯不前時就活用超級組合！

精髓之⑧ 調整每一套動作之間的休息時間

精髓之⑨ 別錯過時機！

精髓之⑩ 自身體重項目的升級

精髓之⑪ 啞鈴項目的升級

精髓之⑫ 各個部位每週鍛鍊一次！

精髓之⑬ 目標擁有完美的休養和營養！

第1章

嚴選8個部位41種肌力訓練的種類

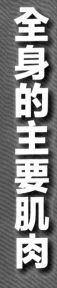

全身的主要肌肉

正面

斜方肌

胸大肌

前鋸肌

腹直肌

腹外斜肌

大腿內收肌群

三角肌

肱二頭肌

腰大肌

前臂屈肌群

前臂伸肌群

髂肌

股四頭肌

腓腸肌

脛骨肌

比目魚肌

起身、行走、舉起物品等，雖然每天在日常生活中都會使用到肌肉，但是許多人卻不知道肌肉的名稱和位置。因為希望各位在訓練的時候，能留意到目前正在鍛鍊哪個部位的肌肉，所以請先記住肌肉位置和名稱。

42

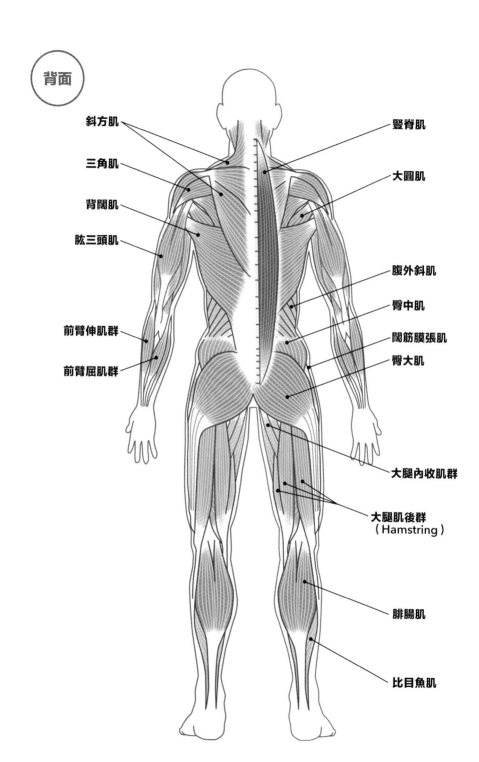

背面

斜方肌

三角肌

背闊肌

肱三頭肌

前臂伸肌群

前臂屈肌群

豎脊肌

大圓肌

腹外斜肌

臀中肌

闊筋膜張肌

臀大肌

大腿內收肌群

大腿肌後群
（Hamstring）

腓腸肌

比目魚肌

啞鈴

　　請準備能調整重量的類型。能使盡全力達成本書中各項訓練目標次數的重量，就是每個人最適合自己的重量。

短槓。裝置槓片的短棒，重量以2.5kg的類型居多。

槓片。有5kg、2.5kg、1.25kg等種類。較重的槓片要放在內側。

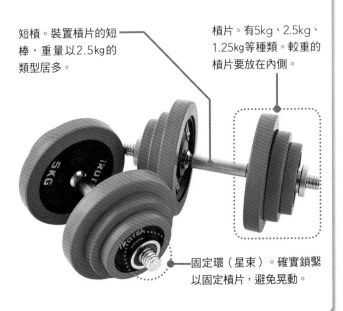

固定環（星束）。確實鎖緊以固定槓片，避免晃動。

彈力繩

沒有啞鈴時，有些訓練項目可用彈力繩替代。價格比啞鈴便宜，因此更容易入手。

彈力繩有很多種類和強度，請選擇適合自己的類型。

雖然本書所介紹的是在家就能進行的肌力訓練，但是有一部分也會使用到啞鈴和單槓等器材。在使用這些器材時，有幾項需要注意的地方。

單槓

　　單槓是運用於「背部」和「手臂」的肌力訓練。有到成人腹部高度、以及到眼睛高度等兩種單槓最為理想。如果住家附近的公園沒有單槓，也可以用雲梯或體能設施等遊樂器材來代替。另外，最近也有很多公園以促進健康為目的，設置了各種健康或伸展器具。

確實做好熱身運動

　　在開始肌力訓練之前，請務必要做好熱身運動。本書會教各位「繞肩」、「手臂上舉」、「扭轉上半身」、「四股踏」、「抬腿」、「側蹲伸展」等6種熱身運動。請按照順序伸展全身讓身體放鬆，通知肌肉接下來即將要給予刺激。此外，也能讓關節放鬆、微血管擴張，使身體處於適合肌力訓練的狀態。

　　另外在進行熱身運動時，還能幫助大腦意識到接下來的肌力訓練，提高集中力。

　　接著就開始來熱身吧！

1 將雙手放在肩上，用手肘以畫大圓的方式由前往後繞圈。

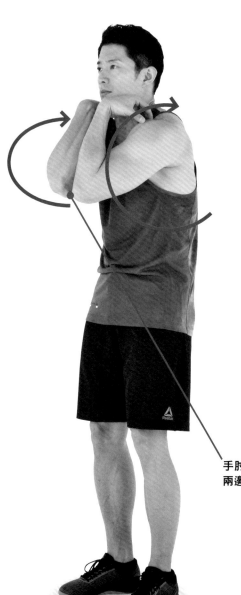

繞肩

20 次

舒展肩胛骨周圍的運動。雖然看起來簡單，但是進行時如果沒有留意姿勢的正確性，效果也不會太好。請集中精神進行。

手肘繞到前方時，將兩邊的手肘併起。

46

2 進行時不要憋氣，自然呼吸。

3 擴胸，肩胛骨往中間夾緊。

Check !

●像是刻意讓肩胛骨往中間夾
緊。

1

將雙臂往上舉。

讓雙手的手背互相
碰觸、貼合。

手臂上舉

20 次

舒展肩胛骨周圍的運動。重點在於進行時的律動感，要注意不只是肩膀，全身都要一起動。

Check !

●手臂上舉時，手背彼此貼合。

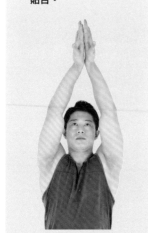

腳跟往上提，讓
全身往上伸展。

48

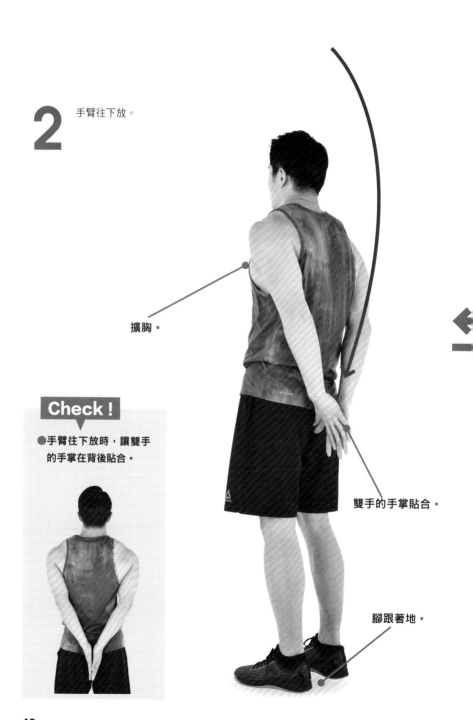

2 手臂往下放。

擴胸。

Check !

● 手臂往下放時，讓雙手
的手掌在背後貼合。

雙手的手掌貼合。

腳跟著地。

1 手臂放鬆，緩慢且大範圍的扭轉上半身。

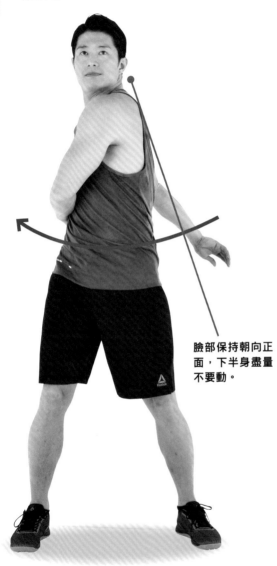

臉部保持朝向正面，下半身盡量不要動。

扭轉上半身

左右各10次

舒展脊椎的運動。

雖然許多人的脊椎可動範圍已經衰退，不過只要每天做這個運動，就能恢復到原有的功能狀態。

50

2 另一側也以相同方式扭轉。

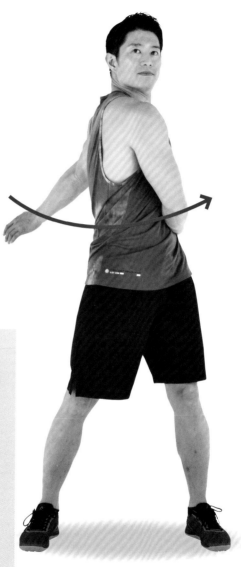

Check !

●往左右扭轉到底時，
要刻意讓手臂彎曲貼
到身體上。

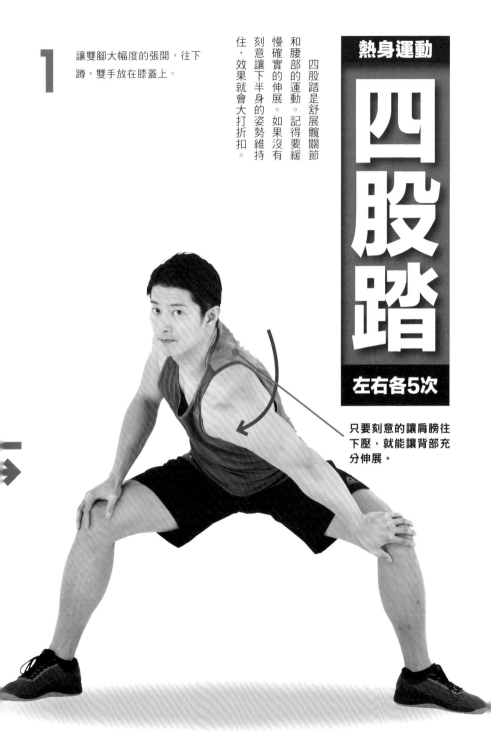

熱身運動

四股踏

左右各5次

四股踏是舒展髖關節
和腰部的運動。記得要緩
慢確實的伸展。如果沒有
刻意讓下半身的姿勢維持
住，效果就會大打折扣。

只要刻意的讓肩膀往
下壓，就能讓背部充
分伸展。

52

2 另一側也以相同方式伸展。

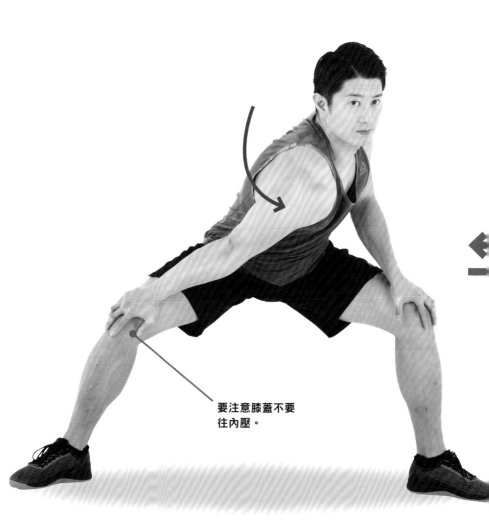

要注意膝蓋不要
往內壓。

53

1

雙腳與肩同寬，將單腳的膝蓋提高到胸部的高度。

維持姿勢
不動。

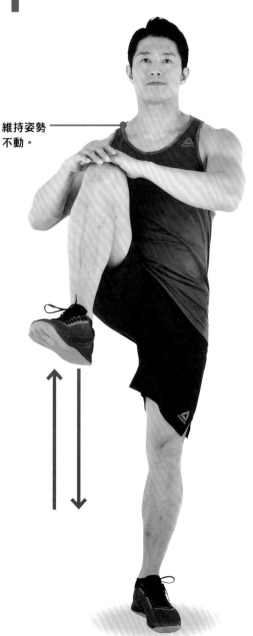

抬腿

左右各10次

舒展髖關節和臀部的運動。進行時一邊注意姿勢，一邊保持節奏感，就可助於提高集中力。

54

2

另一側也以相同方式往上抬。

保持規律的節奏
往上抬。

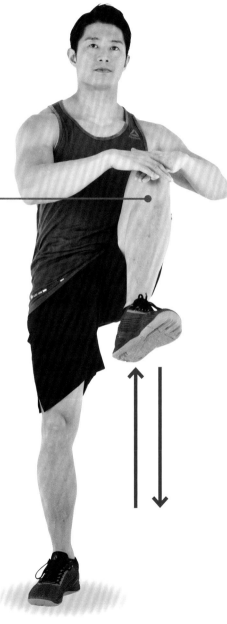

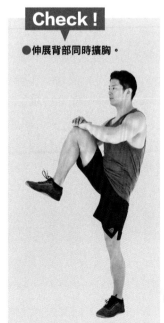

Check！

●伸展背部同時擴胸。

伸側展蹲

左右各5次

伸展髖關節、大腿後側、小腿肚和腳踝的運動。效果非常好，不過如果做不到這個動作的話，可以像照片一樣用扶手、桌腳等來當作輔助工具使用。

Check！

●注意上半身盡量不要往左右兩側傾斜。

1 雙腳大幅度打開，接著往其中一側蹲下。

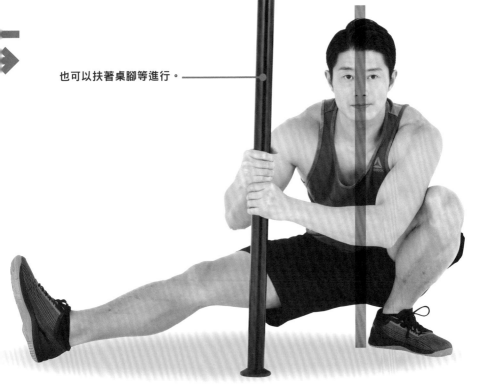

也可以扶著桌腳等進行。

2 另一側也以相同方式伸展。

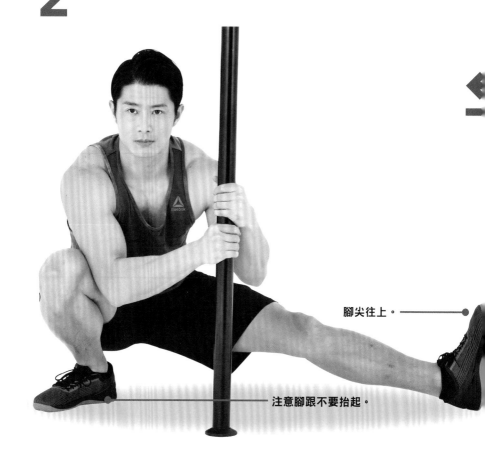

腳尖往上。

注意腳跟不要抬起。

胸

胸大肌能讓上半身正面看起來更加健壯，不過和西洋人相較之下，日本人總是顯得輸人一截。藉由鍛鍊此部位，在穿西裝或T恤時，便能帶給人更強壯可靠的印象。

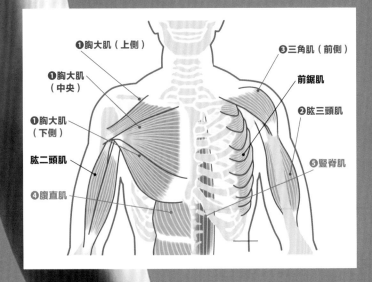

❶胸大肌（上側）

❶胸大肌（中央）

❶胸大肌（下側）

肱二頭肌

❹腹直肌

❸三角肌（前側）

前鋸肌

❷肱三頭肌

❺豎脊肌

鍛鍊部位
主要鍛鍊的肌肉：❶胸大肌、❷肱三頭肌、❸三角肌（前側）
附帶鍛鍊的肌肉：❹腹直肌、❺豎脊肌

胸部的強化訓練項目

　　主要介紹伏地挺身。伏地挺身是居家訓練的代表動作，只要遵守正確的姿勢和節奏，就算是訓練有素的人也能期待訓練的效果，可謂徒手訓練之王。

各項目的強度

	
跪姿伏地挺身	★
標準伏地挺身	★★
腿抬高式伏地挺身	★★★
椅子伏地挺身	★★★★
拍手伏地挺身	★★★★★

關於★

　　雖然是以★代表訓練的強度，但基本上不論是誰都請從★最少的項目開始訓練。各項目都標示了本書專屬設定的目標次數。等到能輕鬆達到目標次數之後，再接著往下一個層級邁進。

強度：★

沒有比這個還簡單的項目！

跪姿伏地挺身

以膝蓋著地狀態進行的「伏地挺身」。雖然比一般的伏地挺身負荷還輕，不過請務必確認姿勢是否正確。

效果UP的重點

● 保持一定的動作速度，請注意別忽略了將注意力（刺激）落在肌肉上。

● 專注維持姿勢。

❶雙手著地，放在比肩膀稍微寬一點的位置。

❷膝蓋著地，處在能讓身體打直的位置。

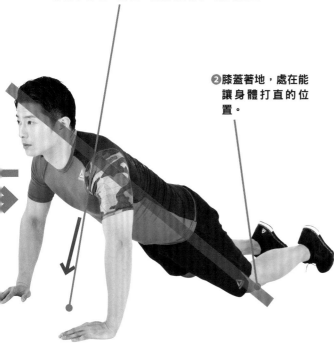

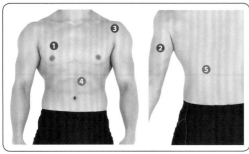

鍛鍊部位
主要鍛鍊的肌肉：❶胸大肌、❷肱三頭肌、❸三角肌前側
附帶鍛鍊的肌肉：❹腹直肌、❺豎脊肌

效果UP的 重點

●雙手著地的寬度較窄時，就能鍛鍊到肱三頭肌（圖左），而雙手著地的寬度較寬時，則能鍛鍊到胸大肌（圖右）。

Check！

●從肩膀到膝蓋維持打直的姿勢。
●手臂、手肘、肩膀的相對位置維持固定（手肘不要往外撐開）。

NG
•請不要憋氣。

❹在快接近地板的位置時稍微停一下。

❸順暢的將上半身往下壓。

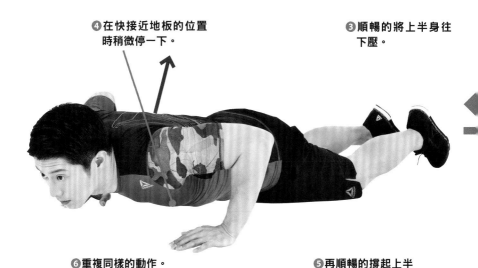

❻重複同樣的動作。

❺再順暢的撐起上半身。

注意 點

•視線保持直視前方（因為很容易就會往下看，所以要特別注意）。
•姿勢歪掉的時候，請結束這一組動作（以不正確的姿勢進行訓練，不但無法為目標部位帶來刺激，甚至可能會受傷）。

NG
•在推到最高點的時候背部不要拱起來。

NG
•在身體壓到底的時候，手肘不要往外撐開。

胸

20 次

強度：★★

標準伏地挺身

基本中的基本！

也就是一般所謂的「伏地挺身」。雖然是基礎肌力訓練中的基本項目，不過只要以正確的姿勢鍛鍊，不只是手臂，同時還能鍛鍊到肩膀和腹部。

效果UP的 重點

● 保持一定的動作速度，請注意別忽略了將注意力（刺激）落在肌肉上。

● 專注維持姿勢。

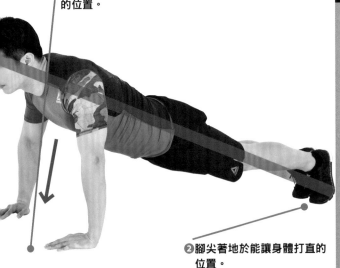

❶ 雙手著地放在稍微比肩膀寬的位置。

❷ 腳尖著地於能讓身體打直的位置。

NG

• 請不要憋氣。

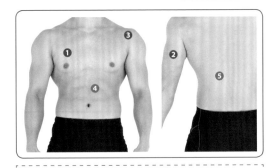

鍛鍊部位
主要鍛鍊的肌肉：❶胸大肌、❷肱三頭肌、❸三角肌前側
附帶鍛鍊的肌肉：❹腹直肌、❺豎脊肌

●從肩膀到膝蓋維持打直的姿勢。
●手臂、手肘、肩膀的相對位置維持固定（手肘不要往外撐開）。

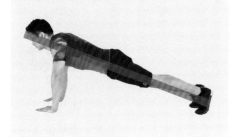

●雙手著地放在稍微比肩膀寬的位置。

❺再流暢的撐起上半身。

❸流暢的將上半身往下壓。

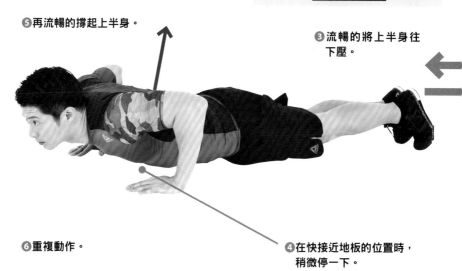

❻重複動作。

❹在快接近地板的位置時，稍微停一下。

注意點

•視線保持直視前方（因為很容易就會往下看，所以要特別注意）。
•姿勢歪掉的時候，請結束這一組動作（以不正確的姿勢進行訓練，不但無法為目標部位帶來刺激，甚至可能會受傷）。

NG

•在推到最高點的時候背部不要拱起來。

NG

•在身體壓到底的時候，手肘不要往外撐開。

胸

20 次

強度：★★★

腿抬高式伏地挺身

不會這個動作就太丟臉了！

將雙腳位置提高，負荷就會比一般的伏地挺身還大，可有效鍛鍊到胸大肌接近鎖骨的部分。

///危險!///

●由於這個訓練項目會使頭部維持在比心臟低的位置，所以容易引起血壓的變化，是對於心臟循環系統負擔較大的訓練項目。有疑慮的人，請別勉強進行！

效果UP的重點

●保持一定的動作速度，請注意別忽略了將注意力（刺激）落在肌肉上。
●專注維持姿勢。

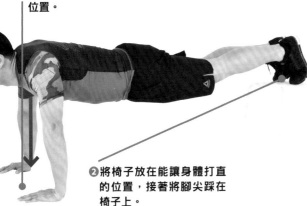

❶雙手著地放在稍微比肩膀寬的位置。

❷將椅子放在能讓身體打直的位置，接著將腳尖踩在椅子上。

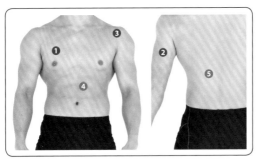

NG

●請不要憋氣。
●身體壓到底時，手肘不要撐開。

鍛鍊部位
主要鍛鍊的肌肉：❶胸大肌、❷肱三頭肌、❸三角肌前側
附帶鍛鍊的肌肉：❹腹直肌、❺豎脊肌

Check！

●從肩膀到膝蓋維持打直的姿勢。
●手臂、手肘、肩膀的相對位置維持固定（手肘不要往外撐開）。

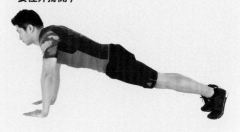

❸流暢的將上半身往下壓。

❺再流暢的撐起上半身。

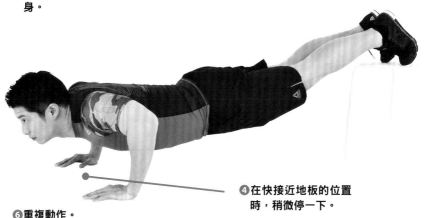

❹在快接近地板的位置時，稍微停一下。

❻重複動作。

注意點

●視線保持直視前方（因為很容易就會往下看，所以要特別注意）。
●姿勢歪掉的時候，請結束這一組動作（以不正確的姿勢進行訓練，不但無法為目標部位帶來刺激，甚至可能會受傷）。

NG

●在推到最高點的時候背部不要拱起來。

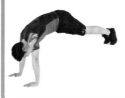

NG

●在身體壓到底的時候，頭的位置不要往下掉。

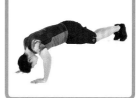

胸

20 次

目標擁有厚實的胸肌！

椅子伏地挺身

強度：★★★★☆

雙手的距離要更寬，並且讓身體往下壓低到極限，和一般伏地挺身比起來，訓練胸大肌的效果更佳。

效果UP的 重點

● 保持一定的動作速度，請注意別忽略了將注意力（刺激）落在肌肉上。

● 專注維持姿勢。

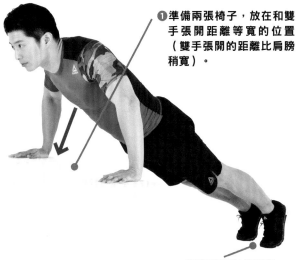

❶ 準備兩張椅子，放在和雙手張開距離等寬的位置（雙手張開的距離比肩膀稍寬）。

❷ 腳尖踩在能讓身體打直的位置。

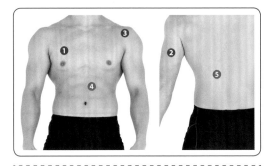

鍛鍊部位

主要鍛鍊的肌肉：❶胸大肌、❷肱三頭肌、❸三角肌前側

附帶鍛鍊的肌肉：❹腹直肌、❺豎脊肌

″″ 危險！″″

● 請使用堅固、不會搖晃的椅子。

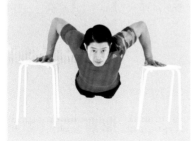

●負荷會隨著身體下壓的位置而改
　變，要下壓到胸大肌能夠確實伸
　展到的位置。

Check！

●從肩膀到膝蓋維持打直的姿勢。
●手臂、手肘、肩膀的相對位置維持固定（手
　肘不要往外撐開）。

注意點

•視線保持直視前方（因為很容易就會往下看，
　要特別注意）。
•姿勢歪掉的時候，請結束這一組動作（以不正
　確的姿勢進行訓練，不但無法為目標部位帶來
　刺激，甚至可能會受傷）。

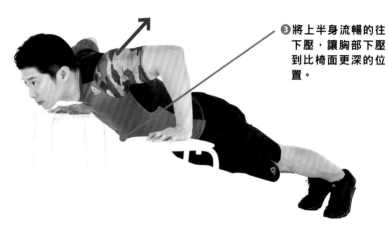

❸ 將上半身流暢的往
　下壓，讓胸部下壓
　到比椅面更深的位
　置。

❹流暢的撐起上半身。

❺重複動作。

效果UP的 重點

●使用三張椅子，將腿部放在椅子
　上能讓身體壓得更低，可藉此增
　強效果。

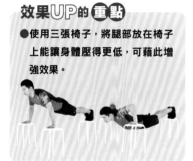

NG

•在推到最高點的時
　候，腰不要反弓。

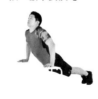

NG

•身體壓到底時，頭的
　位置不要往下掉。

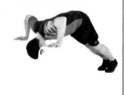

胸

10次

強度：★★★★★

打造出健壯的上半身！

拍手伏地挺身

因為拍手時需要將身體往上撐起，所以對於肌肉訓練的效果極大。

/// 危險！///

●雖然能期待這個訓練帶來極佳的效果，但如果姿勢不正確的話，不但無法帶來效果，造成危險的風險也非常大。等基本的伏地挺身完全熟練後再進行吧！

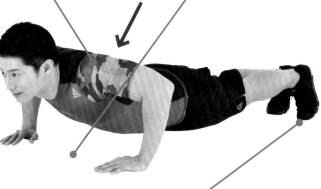

❸將上半身迅速壓低後，讓手臂透過反作用力往上推，讓身體躍起。

❶雙手著地放在稍微比肩膀寬的位置。

❷腳尖踩在能讓身體打直的位置。

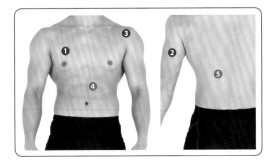

鍛鍊部位
主要鍛鍊的肌肉：❶胸大肌、❷肱三頭肌、❸三角肌前側
附帶鍛鍊的肌肉：❹腹直肌、❺豎脊肌

效果UP的重點

● 要留意保持一定的節奏感。
● 專注維持姿勢。

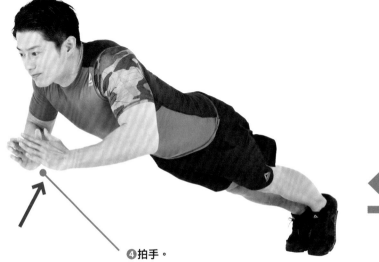

④ 拍手。

⑤ 雙手回復到原本著地的位置。

⑥ 重複動作。

/// 危險！///

● 躍起的動作需要相當程度的肌力，肌力還不夠的新手請盡量避免此動作。

NG

- 身體壓到底時頭部不要往下，腰部不要拱起。

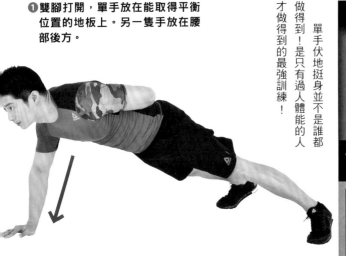

❶雙腳打開，單手放在能取得平衡位置的地板上。另一隻手放在腰部後方。

挑戰！

胸

左右各10次
就很厲害！

強度：★★★★★

單手伏地挺身

做得到這個動作，代表胸肌訓練得很OK！

單手伏地挺身並不是誰都做得到！是只有過人體能的人才做得到的最強訓練！

❷讓上半身慢慢往下壓，直到接近地板的位置。

❸避免扭轉到上半身，直直的撐起身體。

❹重複動作。

Check！

●因為進行時上半身容易扭轉，所以要注意維持動作流暢。

胸

**單側15~30秒
1~2組**

訓練後的伸展運動

藉由伸展運動讓效果更加提升！

在訓練結束之後確實的進行伸展，可以繼續刺激胸大肌以促進肌肉生長。另外，在日常生活中做這個伸展運動，也能幫助緩解肩膀僵硬和駝背。

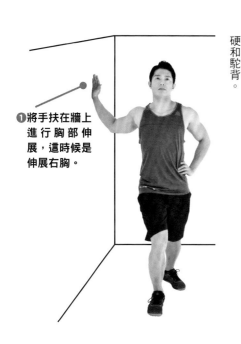

❶ 將手扶在牆上進行胸部伸展，這時候是伸展右胸。

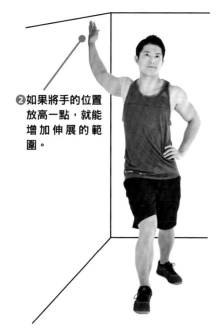

❷ 如果將手的位置放高一點，就能增加伸展的範圍。

效果UP的重點

● 不要憋氣，伸展時吐氣。

肩

肩膀（三角肌）是構成上半身體型的重要部位，也是投擲物品等動作會使用的肌肉部位。順帶一提，只有人類才能做出上肩投法（高壓投）的動作（就算是和人類非常相近的猿類也無法）。鍛鍊肩膀是打造出強健體魄不可或缺的要素。

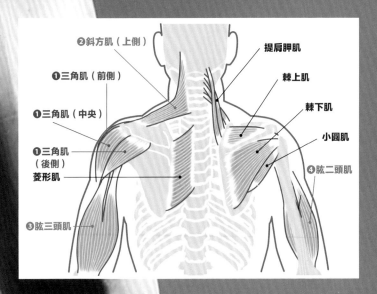

- ❷斜方肌（上側）
- ❶三角肌（前側）
- ❶三角肌（中央）
- ❶三角肌（後側）
- 菱形肌
- ❸肱三頭肌
- 提肩胛肌
- 棘上肌
- 棘下肌
- 小圓肌
- ❹肱二頭肌

鍛鍊部位
主要鍛鍊的肌肉：❶三角肌（前側、中央、後側）
附帶鍛鍊的肌肉：❷斜方肌、❸肱三頭肌、❹肱二頭肌

肩膀的強化項目

　　因為肩膀很難用自身重量來鍛鍊，所以接下來介紹的都是使用啞鈴的訓練項目。沒有啞鈴的人請務必購買，只要肯努力訓練，絕對會是個值得的投資。另外，強度（★）會隨著啞鈴重量而變化，希望各位不要挑戰過重的負重，而是重視正確的姿勢進行訓練。

各項目的強度

側平舉	★～★★★
前平舉	★～★★★
肩上推舉	★～★★★
直立划船	★～★★★

關於★

　　雖然是以★代表訓練的強度，但基本上不論是誰都請從★最少的項目開始訓練。各項目都標示了本書專屬設定的目標次數。等到能輕鬆達到目標次數之後，再接著往下一個層級邁進。

　　另外，使用啞鈴的訓練項目，會根據重量而改變難度等級，因此★的標示為★～★★★。

肩

20 次

強度：★～★★★

側平舉

基本中的基本

這個項目能鍛鍊三角肌的中央部位，讓肩膀看起來更寬。因為如果手臂是從兩側往上平舉的話，會讓手肘和肩關節的負擔太大而造成疼痛，所以上舉時手臂可稍微往前。

/// 危險！///

● 雖然會因啞鈴的種類而不同，但如果使用的是類似照片中的這種啞鈴時，只要沒有確實鎖緊固定環（星束）就會讓槓片掉落，非常危險。

● 將啞鈴拿在比大腿稍微前面一點的位置。

❸ 上舉時刻意從小拇指這一側施力上舉。

❷ 站立時將重心放在靠近腳尖的位置。

效果UP的重點

● 保持一定的動作速度，請注意別忽略了將注意力（刺激）落在肌肉上。

● 專注維持姿勢。

NG

● 請不要憋氣。

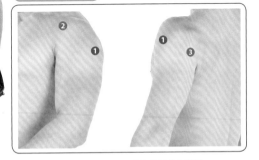

鍛鍊部位
主要鍛鍊的肌肉：❶三角肌中央
附帶鍛鍊的肌肉：三角肌❷前側以及❸後側

74

Check！

- 手臂、手肘、肩膀的相對位置維持固定。
- 保持稍微前傾的姿勢（腰部不要反弓）。

Check！

- 握住啞鈴短槓的中心位置，以小拇指這一側微微往上的狀態向上舉。

注意點

- 姿勢保持朝向正面（因為很容易變成朝向下面，要特別注意）。
- 姿勢歪掉的時候，請結束這一組動作（以不正確的姿勢進行訓練，不但無法為目標部位帶來刺激，甚至可能會受傷）。

❹舉到最高位置時稍微停一下。

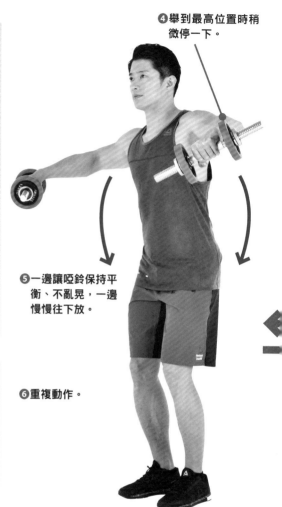

❺一邊讓啞鈴保持平衡、不亂晃，一邊慢慢往下放。

❻重複動作。

NG

- 上舉時手肘不要彎曲。

75

肩

20 次

前平舉

強度：★～★★★

雖是輔助訓練，不過效果極佳！

能有效鍛鍊到三角肌前側。因為手臂上舉時如果手肘完全伸直的話，會造成手肘疼痛，所以手肘可稍微彎曲。

❶將啞鈴拿在大腿前面的位置。

❸以手肘微彎的狀態，將手臂平穩的往前舉起。

❷站立時將重心落在靠近腳尖的位置。

❹上舉時刻意從小拇指這一側施力上舉。

NG

●請不要憋氣。

效果UP的重點

●保持一定的動作速度，請注意別忽略了將注意力（刺激）落在肌肉上。

●專注維持姿勢。

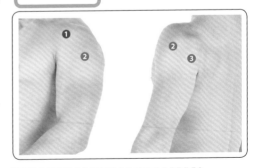

鍛鍊部位
主要鍛鍊的肌肉：❶三角肌前側
附帶鍛鍊的肌肉：三角肌❷中央以及❸後側

76

- 姿勢保持朝向正面（因為很容易變成朝向下面，要特別注意）。
- 姿勢歪掉的時候，請結束這一組動作（以不正確的姿勢進行訓練，不但無法為目標部位帶來刺激，甚至可能會受傷）。

Check !

- 手臂、手肘、肩膀的相對位置維持固定。
- 保持稍微前傾的姿勢（腰部不要反弓）。

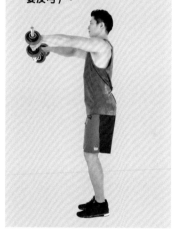

Check !

- 握住啞鈴短槓的中心位置，以小拇指這一側微微往上的狀態向上舉。

⑤舉到最高位置時稍微停一下。

⑥一邊讓啞鈴保持平衡、不亂晃，一邊慢慢往下放。

⑦重複動作。

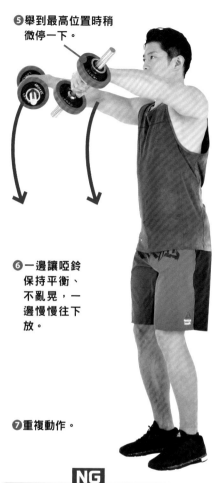

NG

- 舉到最高位置時腰不要反弓往前推。

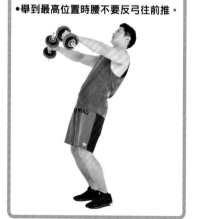

肩

20 次

強度：★～★★★★

肩上推舉

打造出有如大猩猩般的肩膀！

這個項目所鍛鍊到的三角肌整體，除了為了外觀好看之外，也是日常生活中提起物品時會用到的重要肌肉，所以請好好的鍛鍊吧！

///危險！///

●雖然會因啞鈴的種類而不同，但如果使用的是類似照片中的這種啞鈴時，只要沒有確實鎖緊固定環（星束）就會讓槓片掉落，非常危險。

❶將啞鈴上舉到耳朵的高度。

❷以膝蓋稍作緩衝，確實站穩。

❸一邊維持啞鈴平衡、不亂晃，一邊平穩的往上舉。

效果UP的重點

●保持一定的動作速度，請注意別忽略了將注意力（刺激）落在肌肉上。
●專注維持姿勢。

鍛鍊部位
主要鍛鍊的肌肉：❶三角肌中央
附帶鍛鍊的肌肉：三角肌❷前側以及❸後側、❹肱三頭肌

●啞鈴的高度不要低於耳朵以下。
●手臂、手肘、肩膀的相對位置維持固定。

④舉到最高位置時稍微停一下。

⑤一邊讓啞鈴保持平衡、不亂晃，一邊慢慢往下放。

⑥重複動作。

注意點

•視線保持直視前方（因為很容易就會往下看，要特別注意）。
•姿勢歪掉的時候，請結束這一組動作（以不正確的姿勢進行訓練，不但無法為目標部位帶來刺激，甚至可能會受傷）。

NG

•請不要憋氣。

NG

•雙腳確實踩穩，並且避免啞鈴左右失去平衡。

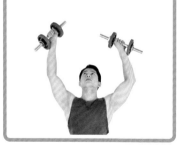

Check !

●動作進行的過程中，啞鈴維持稍微往內傾斜。
●避免左右側的啞鈴互相碰撞。

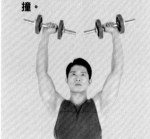

肩

20次

強度：★～★★★

直立划船

打造向上隆起的斜方肌！

除了三角肌還能同時鍛鍊和肩胛骨動作相關的斜方肌。

進行動作時，要想像是用手肘來帶動啞鈴上舉，而不是單純上舉手臂而已。

/// 危險！///

●雖然會因啞鈴的種類而不同，但如果使用的是類似照片中的這種啞鈴時，只要沒有確實鎖緊固定環（星束）就會讓槓片掉落，非常危險。

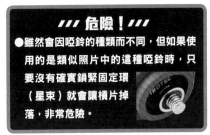

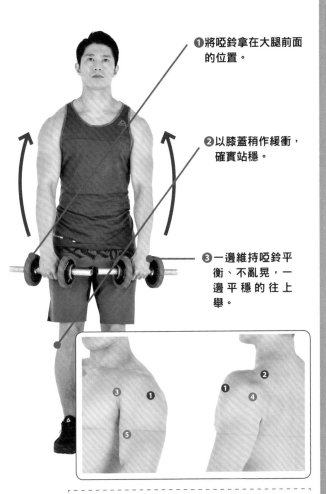

❶將啞鈴拿在大腿前面的位置。

❷以膝蓋稍作緩衝，確實站穩。

❸一邊維持啞鈴平衡、不亂晃，一邊平穩的往上舉。

鍛鍊部位
主要鍛鍊的肌肉：❶三角肌中央、❷斜方肌
附帶鍛鍊的肌肉：三角肌❸前側以及❹後側、❺肱二頭肌

●啞鈴的高度不需要舉到高於胸
部（手肘的位置比較高）。
●手臂、手肘、肩膀的相對位置
維持固定。

NG

•大拇指這一側不可往上，要保
持小拇指這一側在上面。

NG

•請不要憋氣。

注意點

•視線保持直視前方（因為很容易
就會往下看，要特別注意）。
•姿勢歪掉的時候，請結束這一組
動作（以不正確的姿勢進行訓
練，不但無法為目標部位帶來刺
激，甚至可能會受傷）。

Check !

●啞鈴往上舉時，應將手肘上提到最高的位置
（要確實做到這點才會有效果）。

❹舉到最高位置時稍
微停一下。

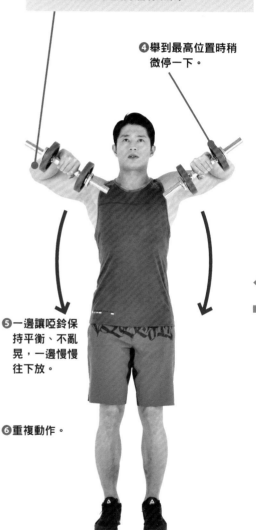

❺一邊讓啞鈴保
持平衡、不亂
晃，一邊慢慢
往下放。

❻重複動作。

效果UP的重點

●保持一定的動作速度，請注意別忽略
了將注意力（刺激）落在肌肉上。
●專注維持姿勢。

挑戰！

肩

10次就很厲害！

強度：★★★

倒立伏地挺身

試著將地球舉起！

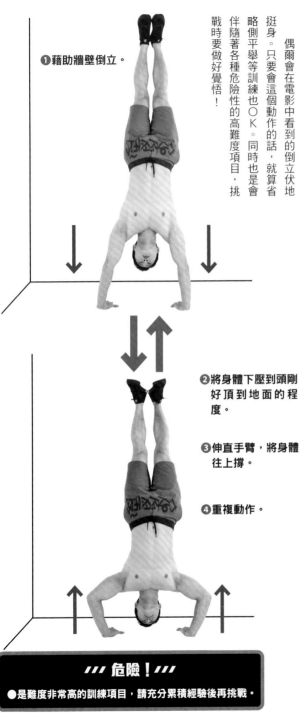

偶爾會在電影中看到的倒立伏地挺身。只要會這個動作的話，就算省略側平舉等訓練也OK。同時也是會伴隨著各種危險性的高難度項目，挑戰時要做好覺悟！

❶藉助牆壁倒立。

❷將身體下壓到頭剛好頂到地面的程度。

❸伸直手臂，將身體往上撐。

❹重複動作。

/// 危險！///

●是難度非常高的訓練項目，請充分累積經驗後再挑戰。

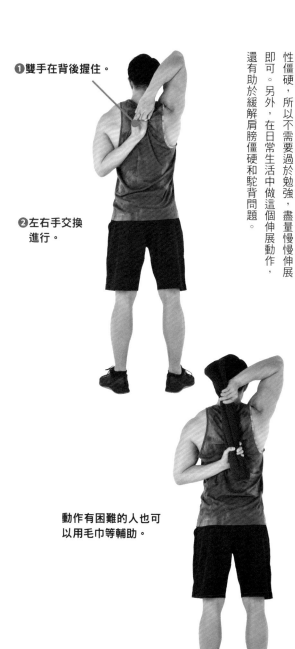

❶雙手在背後握住。

❷左右手交換
進行。

動作有困難的人也可
以用毛巾等輔助。

效果UP的 重點
●不要憋氣，伸展時吐氣。

單側15~30秒
1~2組

肩膀愈有柔軟性愈好！

訓練後的伸展運動

尤其是男性在骨骼方面，肩膀本身就比女性僵硬，所以不需要過於勉強，盡量慢慢伸展即可。另外，在日常生活中做這個伸展動作，還有助於緩解肩膀僵硬和駝背問題。

背部

擁有寬闊的、倒三角形的背部是專屬於男人的浪漫，也是在意體態的女性需要鍛鍊的部位。

不過，背部的訓練常常都會被忽略，而且剛開始可能會無法感受到效果。因此唯有長期投以關注、持續訓練的人，才能擁有強健帥氣的體魄。

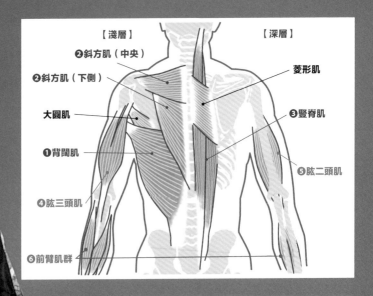

【淺層】
- ②斜方肌（中央）
- ②斜方肌（下側）
- 大圓肌
- ①背闊肌
- ④肱三頭肌
- ⑥前臂肌群

【深層】
- 菱形肌
- ③豎脊肌
- ⑤肱二頭肌

鍛鍊部位
主要鍛鍊的肌肉：**①背闊肌、②斜方肌、③豎脊肌**
附帶鍛鍊的肌肉：**④肱三頭肌、⑤肱二頭肌、⑥前臂肌群**

84

背部的強化項目

背部的訓練項目，是用單槓或啞鈴等器材輔助進行。如果住家附近的公園有單槓的話，請千萬別覺得不好意思，就勇敢的挑戰吧！此外，使用啞鈴的訓練項目，其強度（★）會隨著啞鈴重量而變化，希望各位不要挑戰過重的負重，而是在進行時要重視正確的姿勢。

各項目的強度

斜身引體向上	★～★★
引體向上	★★～★★★★★
啞鈴單手划船	★～★★★
啞鈴硬舉	★～★★★

關於★

雖然是以★代表訓練的強度，但基本上不論是誰都請從★最少的項目開始訓練。各項目都標示了本書專屬設定的目標次數。等到能輕鬆達到目標次數之後，再接著往下一個層級邁進。

另外，使用啞鈴的訓練項目，會根據重量而改變難度等級，因此★的標示為★～★★★。

背部

20次

首先挑戰這個！

斜身引體向上

強度：★～★★

引體向上的入門動作。一般的引體向上非常困難，太過勉強的話也可能會有造成受傷的危險，因此就先從斜身引體向上循序漸進，打好基礎。

效果UP的重點

●保持一定的動作速度，請注意別忽略了將注意力（刺激）落在肌肉上。

●專注維持姿勢。

❶使用高度到腹部的單槓進行。

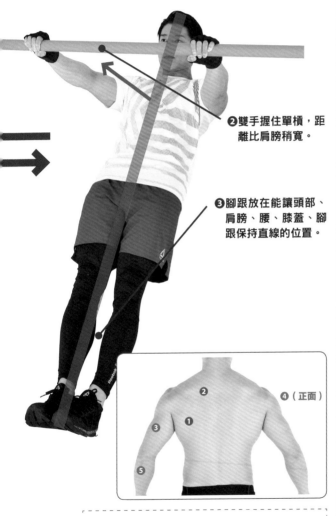

❷雙手握住單槓，距離比肩膀稍寬。

❸腳跟放在能讓頭部、肩膀、腰、膝蓋、腳跟保持直線的位置。

❹（正面）

鍛鍊部位
主要鍛鍊的肌肉：❶背闊肌、❷斜方肌
附帶鍛鍊的肌肉：❸肱三頭肌、❹肱二頭肌、❺前臂肌群

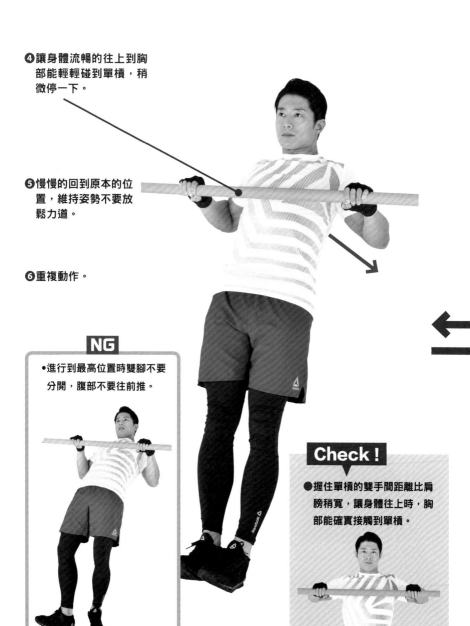

❹讓身體流暢的往上到胸部能輕輕碰到單槓，稍微停一下。

❺慢慢的回到原本的位置，維持姿勢不要放鬆力道。

❻重複動作。

NG

•進行到最高位置時雙腳不要分開，腹部不要往前推。

Check！

●握住單槓的雙手間距離比肩膀稍寬，讓身體往上時，胸部能確實接觸到單槓。

注意點

•視線保持直視上方（因為很容易就會往下看，要特別注意）。

•姿勢歪掉的時候，請結束這一組動作（以不正確的姿勢進行訓練，不但無法為目標部位帶來刺激，甚至可能會受傷）。

NG

•請不要憋氣。

•請避免用到反作用力或扭轉身體。

背部

10 次

強度：★★★～★★★★★

引體向上（強度會隨著握單槓的方式而不同）

別害怕，勇敢嘗試吧！

雖然引體向上主要鍛鍊的是手臂和背部，不過同時也是能鍛鍊到整個上半身、應用範圍較廣泛的訓練項目。透過握單槓的雙手寬度不同，還能改變強度和鍛鍊部位。

效果UP的重點

- 保持一定的動作速度，請注意別忽略了將注意力（刺激）落在肌肉上。
- 專注維持姿勢。

❶使用高度到眼睛位置的單槓來訓練。

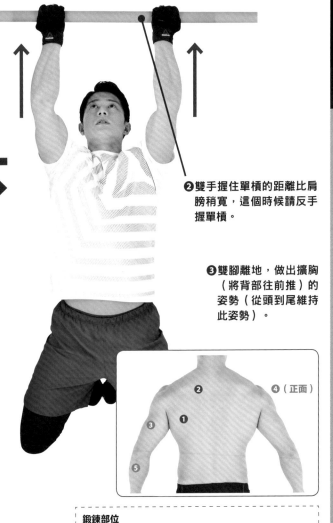

❷雙手握住單槓的距離比肩膀稍寬，這個時候請反手握單槓。

❸雙腳離地，做出擴胸（將背部往前推）的姿勢（從頭到尾維持此姿勢）。

❹（正面）

鍛鍊部位
主要鍛鍊的肌肉：❶背闊肌、❷斜方肌
附帶鍛鍊的肌肉：❸肱三頭肌、❹肱二頭肌、❺前臂肌群

NG

・雙腳不要往前，不要拱起背部。

❹讓身體流暢的往上，直到下巴高過單槓的位置，稍微停一下。

NG

・請不要憋氣。
・請避免用到反作用力或扭轉身體。

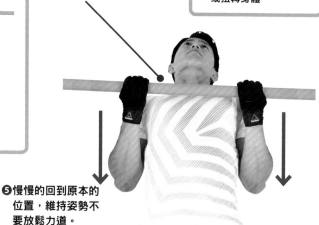

❺慢慢的回到原本的位置，維持姿勢不要放鬆力道。

注意點

・視線保持直視上方（因為很容易就會往下看，要特別注意）。
・姿勢歪掉的時候，請結束這一組動作（以不正確的姿勢進行訓練，不但無法為目標部位帶來刺激，甚至可能會受傷）。

❻重複動作。

引體向上的各種變化

　　反手握單槓的強度為★★，正手握單槓或是加寬雙手寬幅，就能使強度增加到★★★以上。雖然姿勢大致上相同，不過加寬握單槓的距離會增加肩膀的負擔，受傷的風險也會相對提高，因此要多加注意。請在能確實掌控自身體重、完成反手握訓練之後再挑戰。

★★★

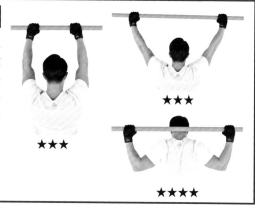

★★★

★★★★

背部

左右各10次

強度：★～★★★★

啞鈴單手划船

進行這個動作的感覺就好像健美選手一樣！

主要鍛鍊背肌的訓練項目。要是姿勢不正確的話，就無法確實為背肌帶來刺激，因此訓練時要盡量留意姿勢。

效果UP的 重點

● 保持一定的動作速度，請注意別忽略了將注意力（刺激）落在肌肉上。

● 專注維持姿勢。

● 一邊將啞鈴往下放，一邊感受背部的伸展，藉以獲得良好的訓練效果。

❶ 一隻手握住啞鈴，一隻手放在椅子上。

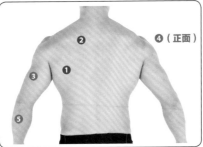

Check !

● 瞼朝向前方的動作，能讓姿勢維持正確（很容易往下看）。

④（正面）

鍛鍊部位
主要鍛鍊的肌肉：❶背闊肌、❷斜方肌
附帶鍛鍊的肌肉：❸肱三頭肌、❹肱二頭肌、❺前臂肌群

/// 危險！///
●請使用堅固、不會搖晃的椅子。

Check！
●背部可稍微往前反弓，這樣就能避免駝背（有些程度好的人會刻意用駝背姿勢進行）。

❷將啞鈴流暢的往上拉到腹部位置，稍微停一下。

❸一邊維持啞鈴的平穩度，一邊流暢的往下放。

❹重複動作。

NG
●拉到最高位置時，身體不要張開。

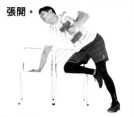

NG
●請不要憋氣。
●請避免用到反作用力或扭轉身體。

Check！
●放在椅子上的那隻手，要讓手掌、肩膀、膝蓋成一直線。

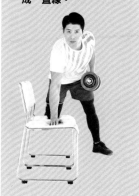

注意點
●姿勢歪掉的時候，請結束這一組動作（以不正確的姿勢進行訓練，不但無法為目標部位帶來刺激，甚至可能會受傷）。

背部

20 次

強度：★★～★★★

啞鈴硬舉

打造出厚實的背部吧！

雖然是鍛鍊豎脊肌和背闊肌下側等下背部的項目，不過同時也能鍛鍊到下半身，可藉此強化提起重物、站立等支撐日常生活動作的部位。

效果UP的 重點

● 保持一定的動作速度，請注意別忽略了將注意力（刺激）落在肌肉上。
● 專注維持姿勢。

❶ 以背部稍微往前反弓的姿勢，手握啞鈴放在膝蓋前方的位置。

Check！

● 臉朝向前方的動作，能讓姿勢維持正確（很容易往下看）。
● 膝蓋最好維持彎曲狀態。

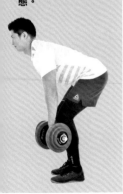

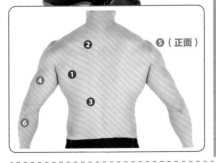

鍛鍊部位
主要鍛鍊的肌肉：❶背闊肌、❷斜方肌、❸豎脊肌
附帶鍛鍊的肌肉：❹肱三頭肌、❺肱二頭肌、❻前臂肌群

●雙腳張開與肩同寬。如果收窄
　或加寬幅度，鍛鍊的部位也會
　隨之改變。

NG

・請不要憋氣。
・請避免用到反作用力或
　扭轉身體。

NG

・背部可稍微往前反弓，這樣就能
　避免駝背（有些程度好的人會刻
　意用駝背姿勢進行）。

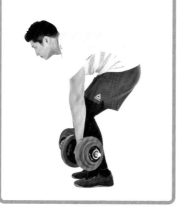

❷一邊讓背部維持
　在適度往前反弓
　的姿勢，一邊挺
　直上半身。

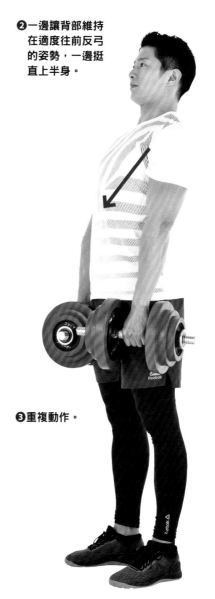

❸重複動作。

注意點

・姿勢歪掉的時候，請結束這一組動作（以
　不正確的姿勢進行訓練，不但無法為目標
　部位帶來刺激，甚至可能會受傷）。

背部

直到極限！

強度：★★～★★★★

挑戰拔河！

友情的拔河能鍛鍊背部！

和同伴一起用毛巾來試著拔河吧！互相使出全力，就能為肌肉帶來超越獨自鍛鍊的刺激。

❶和同伴腳對著腳坐在地板上（膝蓋微彎）。

❷其中一人拉扯毛巾，另一人則是拖住毛巾避免被拉走（要留意很容易姿勢就會歪掉）。

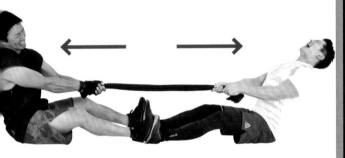

❸互相使出全力，還能讓友情增溫！

效果UP的重點

●毛巾的長度大約是兩人腳對腳坐下時，能讓膝蓋稍微彎曲的程度即可。

背部

舒緩鍛鍊完的背部！

訓練後的伸展運動

在鍛鍊之後好好的充分伸展，能繼續為背部的肌肉帶來刺激以促進生長。另外，在日常生活中做這個伸展動作，還有助於改善駝背和肩膀僵硬。

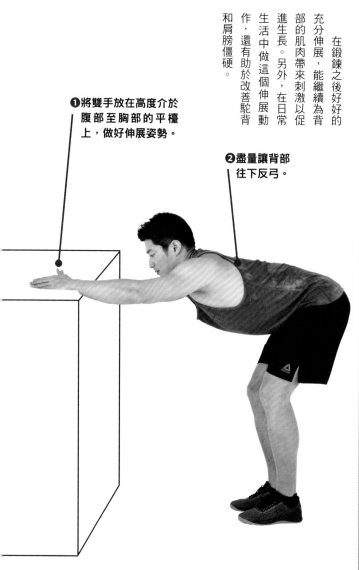

❶將雙手放在高度介於腹部至胸部的平檯上，做好伸展姿勢。

❷盡量讓背部往下反弓。

效果UP的重點

●不要憋氣，伸展時吐氣。

95

手臂

穿上T恤所露出的粗壯手臂，能破除世間的無言壓力這種歪理。在日文中，會用「臂力過人」、「試試看臂力」來表現一個人的力氣或本事，手臂可說是「力量」的象徵。手臂的訓練是比較被忽略的，也較容易感受到成果。現在就馬上開始訓練吧！

【手心側】

❷肱二頭肌

上臂肌

❹前臂肌群

❸腹直肌（參考p.42）

【手背側】

❶肱三頭肌

鍛鍊部位
主要鍛鍊的肌肉：❶肱三頭肌、❷肱二頭肌
附帶鍛鍊的肌肉：❸腹直肌、❹前臂肌群

96

手臂的強化項目

　　和肩膀一樣，除了藉由自身重量的訓練之外，也會介紹使用啞鈴訓練的項目。沒有啞鈴的人請務必購買，只要肯努力訓練，絕對會是個值得的投資。另外，強度（★）會隨著啞鈴重量而變化，希望各位不要挑戰過重的負重，而是重視正確的姿勢進行訓練。

各項目的強度

反向伏地挺身	★★
窄距伏地挺身	★★★
標準彎舉	★～★★★
二頭肌引體向上	★★★

關於★

　　雖然是以★代表訓練的強度，但基本上不論是誰都請從★最少的項目開始訓練。各項目都標示了本書專屬設定的目標次數。等到能輕鬆達到目標次數之後，再接著往下一個層級邁進。

　　另外，使用啞鈴的訓練項目，會根據重量而改變難度等級，因此★的標示為★～★★★。

反向伏地挺身

打造出壯碩的肱三頭肌！

20 次

強度：★★

是有效為肱三頭肌帶來負荷的訓練項目。請使用堅固不會搖晃、椅面到達膝蓋高度的椅子。

效果UP的 重點

●保持一定的動作速度，請注意別忽略了將注意力（刺激）落在肌肉上。
●專注維持姿勢。

❶雙手放在椅子上，做好準備姿勢。

鍛鍊部位
主要鍛鍊的肌肉：❶肱三頭肌
附帶鍛鍊的肌肉：❷前臂肌群

Check !

●剛開始不要勉強的往下壓得太深，
要讓身體慢慢習慣。

❷手肘彎曲，流暢的讓
身體往下壓。

❸在下壓到底時，稍微停一下。

❹慢慢的回復到一開始的位置，一
邊感受肌肉的收縮，一邊稍微暫
停動作。

❺重複動作。

Check !

●手、手肘、肩膀
的相對位置維持
固定。

NG

●壓到底時臀部不要往前
移動。

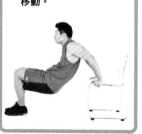

Check !

●壓到底時，確實的擴胸。

注意點

●視線保持直視前方（因為很容易就會往下看，要特別注意）。

●姿勢歪掉的時候，請結束這一組動作（以不正確的姿勢進行訓
練，不但無法為目標部位帶來刺激，甚至可能會受傷）。

NG

●請不要憋氣。

效果UP的 重點

● 保持一定的動作速度，請注意
別忽略了將注意力（刺激）落
在肌肉上。
● 專注維持姿勢。

雙手距離比一般伏地
挺身更窄的訓練項目。如
此一來，就能將原本對於
胸大肌的負荷更加集中的
作用在肱三頭肌上。

手臂

20 次

強度…★★★

磨練肱三頭肌！
窄距伏地挺身

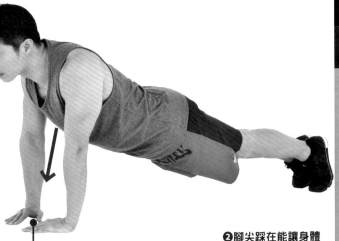

❷腳尖踩在能讓身體
打直的位置。

❶將雙手以一個拳
頭寬的距離放在
地面上。

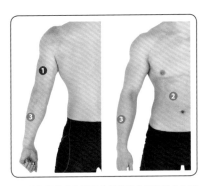

NG
● 請不要憋氣。

鍛鍊部位
主要鍛鍊的肌肉：❶肱三頭肌
附帶鍛鍊的肌肉：❷腹直肌、❸前臂肌群

100

❸一邊夾緊腋下，一邊流暢的讓上半身往下壓。

❹在靠近地板的位置稍微停一下。

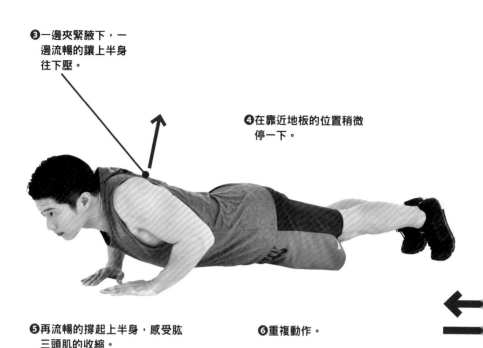

❺再流暢的撐起上半身，感受肱三頭肌的收縮。

❻重複動作。

Check !

●肩膀到膝蓋維持打直的姿勢。
●手臂、手肘、肩膀的相對位置維持固定。

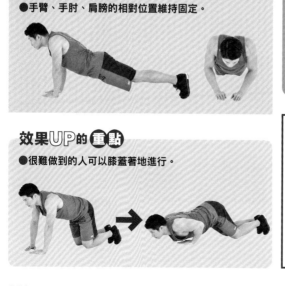

效果UP的 重點

●很難做到的人可以膝蓋著地進行。

NG

●手肘不要往外張開。

注意點

●視線保持直視前方（很容易會往下看，要特別注意）。
●姿勢歪掉的時候，請結束這一組動作（以不正確的姿勢進行訓練，不但無法為目標部位帶來刺激，甚至可能會受傷）。

手臂

20次

強度：★～★★★

標準彎舉

打造出有如樹幹般的壯碩手臂！

肱二頭肌就是手臂彎曲時，上臂隆起的那塊肌肉。藉由正確的姿勢、適當的重量和次數，來擁有壯碩的二頭肌吧！

效果UP的重點

●保持一定的動作速度，請注意別忽略了將注意力（刺激）落在肌肉上。

●專注維持姿勢。

❶將啞鈴拿在身體前方。

Check！

●不要反手，而是正手握住啞鈴。將手腕反過來舉的話會造成疼痛。

❸以手肘微彎的狀態，平穩的將手臂往上舉起。

❷將重心落在靠近腳尖的位置站立。

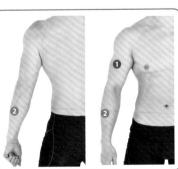

鍛鍊部位
主要鍛鍊的肌肉：❶肱二頭肌
附帶鍛鍊的肌肉：❷前臂肌群

102

NG

●舉到最高位置時，腰部不要
　往前反弓。

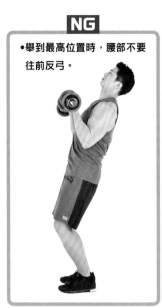

❹上舉時刻意從小拇指這
　一側施力上舉。

❺舉到最高位置時稍
　微停一下。

❻一邊讓啞鈴
　保持平衡、
　不亂晃，一
　邊慢慢往下
　放。

❼重複動作。

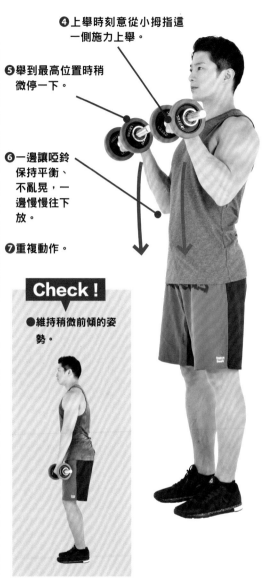

Check！

●維持稍微前傾的姿
　勢。

效果**UP**的 **重點**

●改變手持啞鈴方向的錘式彎
　舉，也能鍛鍊到上臂肌和部
　分前臂。

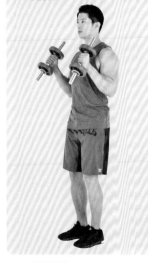

注意點

●視線保持直視前方（因為很容易就會往下看，要特別
　注意）。

●姿勢歪掉的時候，請結束這一組動作（以不正確的姿
　勢進行訓練，不但無法為目標部位帶來刺激，甚至可
　能會受傷）。

NG

●請不要憋氣。

效果UP的 重點

● 保持一定的動作速度，請注意別忽略了將注意力（刺激）落在肌肉上。

● 專注維持姿勢。

顧名思義，就是使用肱二頭肌的引體向上。和一般能訓練到背闊肌和斜方肌的引體向上相較之下，這個方式更能有效訓練到肱二頭肌。

20 次

強度：★★★

用手臂將自己舉起來！

二頭肌引體向上

❶ 使用高度到腹部的單槓進行。

❷ 蹲低身體讓臉的高度剛好對到單槓。

❸ 雙手以肩膀寬度握住單槓。

❹ 雙腳離地。

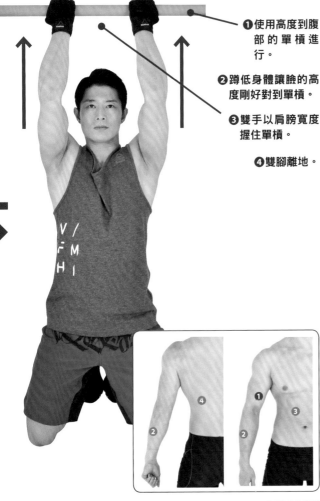

鍛鍊部位
主要鍛鍊的肌肉：❶肱二頭肌
附帶鍛鍊的肌肉：❷前臂肌群、❸腹直肌、❹背闊肌

- 拉起身體時不是要讓胸部靠近單槓，這樣會變成一般的引體向上。

❺以手臂的力量拉起身體，在頭部和單槓等高時稍微停一下。

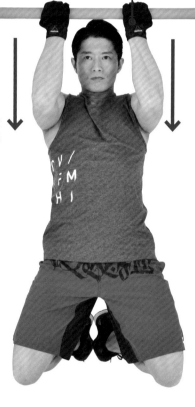

❻慢慢的回到原本的位置，維持姿勢不要放鬆力道。

Check!

- 拉起身體時，是以讓額頭靠近單槓的感覺進行。

❼重複動作。

注意點

- 視線保持直視前方（因為很容易就會往下看，要特別注意）。
- 姿勢歪掉的時候，請結束這一組動作（以不正確的姿勢進行訓練，不但無法為目標部位帶來刺激，甚至可能會受傷）。

NG

- 請不要憋氣。
- 請避免用到反作用力或扭轉身體。

手臂

左右各20次就很厲害！

強度：★～★★

槓桿啞鈴訓練

前臂也要確實鍛鍊！

粗壯的前臂（小手臂）不只是外觀好看，在日常生活中的使用頻率也很高。只要一點點時間就能鍛鍊，所以現在就來挑戰吧！

※只在啞鈴的單側裝上槓片實施。

跪姿

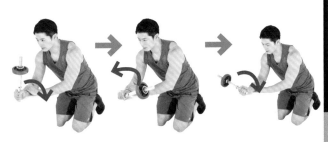

❶單手握著啞鈴，將前臂固定在桌子或椅子上。

❷一邊維持前臂固定不動，一邊轉動啞鈴。

❸慢慢的往左、右來回轉動。

站姿

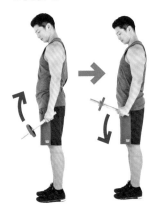 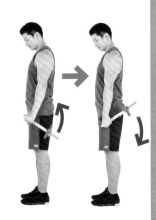

❶手持啞鈴讓槓片部分位於前方，手臂盡量固定住，將啞鈴上下轉動。

❷接著將啞鈴換個方向，讓槓片部分位於後方，後側也進行同樣的訓練。

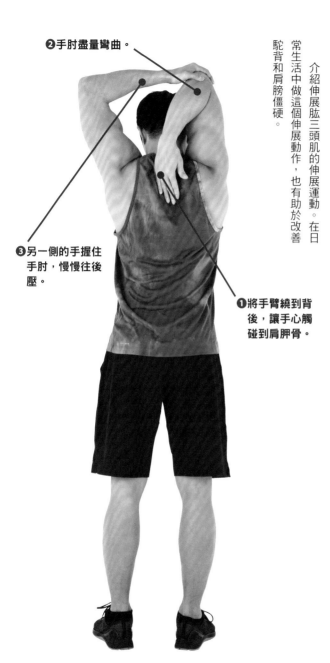

❷手肘盡量彎曲。

❸另一側的手握住手肘，慢慢往後壓。

❶將手臂繞到背後，讓手心觸碰到肩胛骨。

介紹伸展肱三頭肌的伸展運動。在日常生活中做這個伸展動作，也有助於改善駝背和肩膀僵硬。

效果UP的重點

● 不要憋氣，伸展時吐氣。

腹部

六塊腹肌是人人所憧憬的健美身材，但是這條道路既漫長又險峻。光是鍛鍊肌肉是不夠的，還要消除脂肪才行。接下來會介紹搭配的有氧運動，以全方位的訓練方式來健身吧！

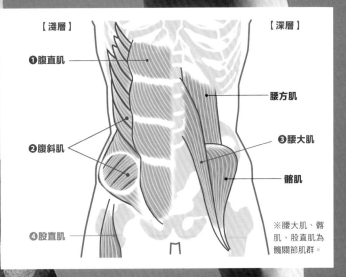

【淺層】　　　　　　　　【深層】

❶腹直肌

腰方肌

❷腹斜肌

❸腰大肌

髂肌

❹股直肌

※腰大肌、髂肌、股直肌為髖關節肌群。

鍛鍊部位
主要鍛鍊的肌肉：❶腹直肌、❷腹斜肌、❸腰大肌
附帶鍛鍊的肌肉：❹股直肌

腹部的強化項目

在此介紹利用自身重量訓練的基礎項目。雖然很簡單就能實行，但如果使用錯誤的姿勢訓練，不只會無法產生效果，甚至還有造成腰痛的危險性。希望各位在實施動作時，能確實的保持正確的姿勢。

各項目的強度

棒式	★
捲腹	★★
側捲腹	★★
坐姿抬腿	★★★
V型上舉	★★★

關於★

雖然是以★代表訓練的強度，但基本上不論是誰都請從★最少的項目開始訓練。各項目都標示了本書專屬設定的目標次數。等到能輕鬆達到目標次數之後，再接著往下一個層級邁進。

腹部

30 秒

強度：★

棒式

首先挑戰這個！

能鍛鍊腹直肌和腹斜肌等體幹前側的項目。重點在於避免臀部過低或過高，要讓身體保持一直線。

效果UP的 重點

●棒式是屬於維持姿勢的訓練項目，所以不是以次數而是以時間為基準來訓練。剛開始可重複進行3組15秒，習慣後再增加至3組30秒。這項訓練容易讓血壓升高，所以請注意不要過於勉強。

❶ 手肘著地，身體保持一直線。

❷ 不要憋氣，維持姿勢（目標為30秒左右）。

NG

●請不要憋氣。

效果UP的 重點

●確實的將注意力放在腹部的動作上。
●專注維持姿勢。

鍛鍊部位
主要鍛鍊的肌肉：❶腹直肌、❷腹斜肌
附帶鍛鍊的肌肉：❸髖關節肌群

Check!

●從肩膀到膝蓋保持一直線的姿勢。

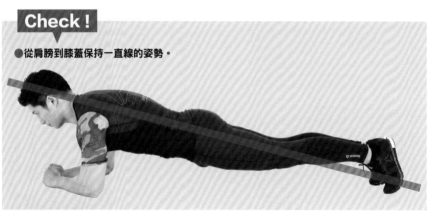

Check!

●手肘和肩膀維持在固定的相對位置。

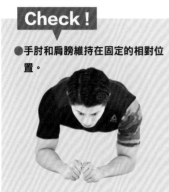

NG

●手肘不要往外張開。

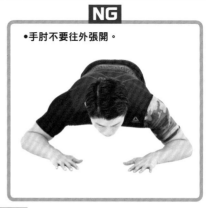

NG

●臀部不要往上翹起。

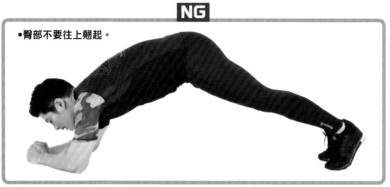

注意點

●視線稍微保持朝向前方（很容易會往下看，要特別注意）。

●姿勢歪掉的時候，請結束這一組動作（以不正確的姿勢進行訓練，不但無法為目標部位帶來刺激，甚至可能會受傷）。

20 次

捲腹

強度：★★

安全又有效的標準腹肌訓練！

動作很簡單，是適合新手的訓練項目，如果在執行時能將注意力集中在腹肌，這可以說是在許多腹肌訓練的運動中，相當有效的項目。

效果UP的 重點
●確實將注意力集中在腹部的肌肉，大腿放鬆不要出力。
●專注維持姿勢。

❶仰躺在地板，雙腳放在椅子上。

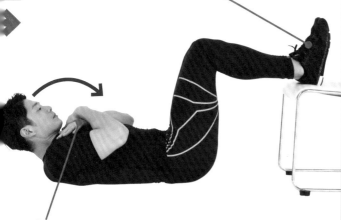

❷雙手交叉於胸前，頭部稍微離開地面。

NG
•請不要憋氣。

鍛鍊部位
主要鍛鍊的肌肉：❶腹直肌、❷腹斜肌
附帶鍛鍊的肌肉：❸髖關節肌群

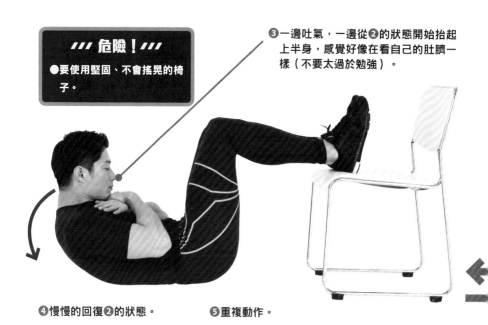

/// 危險！///

●要使用堅固、不會搖晃的椅子。

❸一邊吐氣，一邊從❷的狀態開始抬起上半身，感覺好像在看自己的肚臍一樣（不要太過於勉強）。

❹慢慢的回復❷的狀態。　　❺重複動作。

Check！

●膝蓋併攏，下半身不要動（注意大腿不要出力）。

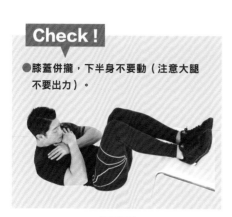

注意點

• 雖然是抬起上半身的運動，但是不需要完全讓身體離開地面。
• 姿勢歪掉的時候，請結束這一組動作（以不正確的姿勢進行訓練，不但無法為目標部位帶來刺激，甚至可能會受傷）。

NG

• 膝蓋彎曲角度太大或是腰部往上反弓，可能會造成腰痛。

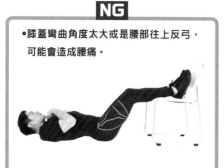

NG

• 不要將手環抱在頭部後面。
• 雙腳不要打開。

腹部

側捲腹

鍛鍊出緊實的側腹！

左右各10次

強度：★★

在一般的捲腹中加入扭轉身體動作，除了腹直肌之外，還能同時訓練到腹斜肌。這個動作的重點在於扭轉並抬起上半身時，千萬不要太過於猛烈。

效果UP的重點

●確實將注意力集中在腹部的肌肉，大腿放鬆不要出力。

●比起抬起上半身，更應將注意力集中在扭轉身體。

●專注維持姿勢。

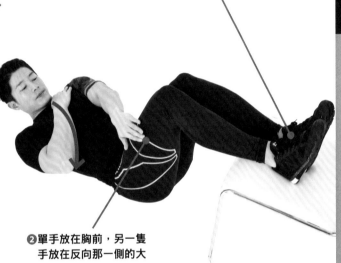

❶仰躺在地板，雙腳放在椅子上。

❷單手放在胸前，另一隻手放在反向那一側的大腿旁，頭部稍微從地板上抬起。

////危險！////

●要使用堅固、不會搖晃的椅子。

鍛鍊部位
主要鍛鍊的肌肉：❶腹直肌、❷腹斜肌
附帶鍛鍊的肌肉：❸髖關節肌群

❸從❷的狀態開始，一邊吐氣一邊拱起
上半身讓放在大腿上的手往膝蓋方向
靠近。

Check！
●下半身不要動（注意大腿
不要出力）。

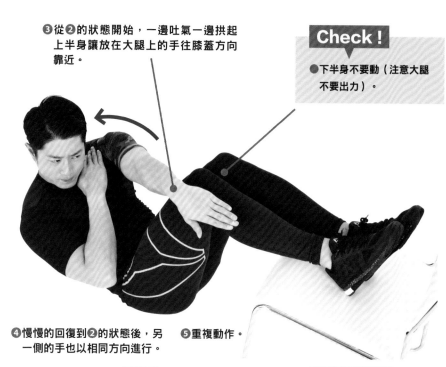

❹慢慢的回復到❷的狀態後，另
一側的手也以相同方向進行。

❺重複動作。

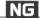

NG

●膝蓋不要打開。

Check！
●上半身扭轉到這樣的程度
即可。

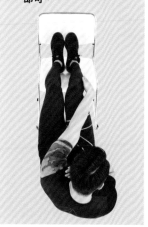

NG

●請不要憋氣。

┤注意點├

●雖然是抬起上半身的運動，但是不需要完全讓身
體離開地面。

●姿勢歪掉的時候，請結束這一組動作（以不正確
的姿勢進行訓練，不但無法為目標部位帶來刺
激，甚至可能會受傷）。

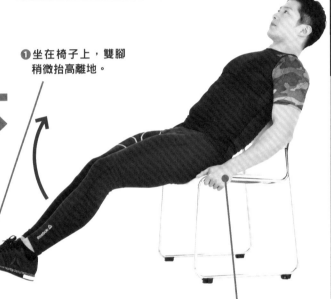

腹部

20 次

坐姿抬腿

強度：★★★

最適合用來鍛鍊緊實的下腹部！

這是鍛鍊腹直肌下側、腹斜肌和髂腰肌（腰大肌及髂肌等）等髖關節肌群的訓練項目。

效果UP的重點

●確實將注意力集中在腹部的肌肉，大腿放鬆不要出力。

●專注維持姿勢。

❶坐在椅子上，雙腳稍微抬高離地。

❷雙手放在能讓身體取得平衡的位置。

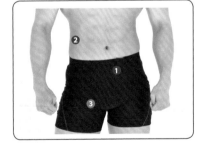

鍛鍊部位
主要鍛鍊的肌肉：❶腹直肌下側、❷腹斜肌
附帶鍛鍊的肌肉：❸髖關節肌群

Check！

●要注意上半身盡量不要動作太大（注意手臂和肩膀不要出力）。

❸膝蓋維持同樣的角度，一邊吐氣一邊流暢的將腿部抬起，然後稍微停一下。

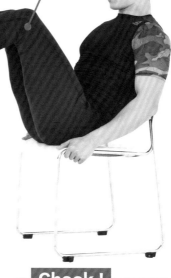

❹一邊維持上半身不要動，一邊慢慢回復到原本姿勢。

❺重複動作。

NG

●抬到最高點時膝蓋不要彎曲。

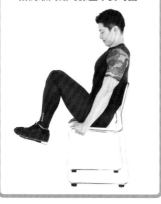

Check！

●椅子坐淺一點，背部靠在椅背上，腰部往前挺。

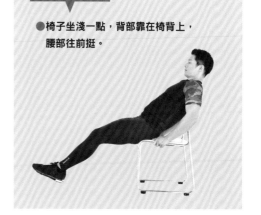

注意點

●姿勢歪掉的時候，請結束這一組動作（以不正確的姿勢進行訓練，不但無法為目標部位帶來刺激，甚至可能會受傷）。

NG

●請不要憋氣。

腹部

20次

V型上舉

強度：★★★

雖然效果顯著，但難度也非常高！

就如同其名，是將身體作出V字形的訓練項目。不只是上半身，連下半身也要同時抬起，所以還能訓練到腰大肌和股直肌。

❶ 手腳伸直，仰躺在地面。

❷ 腳跟和雙手稍微離地抬起。

效果UP的重點

● 確實將注意力集中在腹部的肌肉，保持在像是用整個身體畫出曲面的姿勢。

鍛鍊部位
主要鍛鍊的肌肉：❶腹直肌、❷腹斜肌、❸腰大肌、❹腹直肌下側
附帶鍛鍊的肌肉：❺股直肌

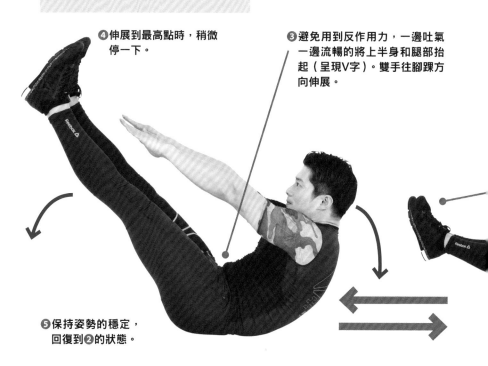

④伸展到最高點時，稍微停一下。

❸避免用到反作用力，一邊吐氣一邊流暢的將上半身和腿部抬起（呈現V字）。雙手往腳踝方向伸展。

❺保持姿勢的穩定，回復到❷的狀態。

❻重複動作。

NG

•避免雙腳打開而造成過度用到反作用力。

注意點

•做每個動作都要保持在用力的狀態（避免用到反作用力）。

•姿勢歪掉的時候，請結束這一組動作（以不正確的姿勢進行訓練，不但無法為目標部位帶來刺激，甚至可能會受傷）。

NG

•請不要憋氣。

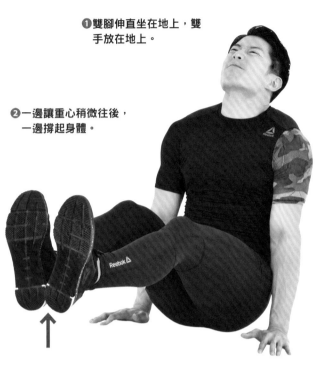

❶雙腳伸直坐在地上，雙手放在地上。

❷一邊讓重心稍微往後，一邊撐起身體。

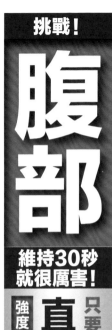

腹部

維持30秒就很厲害！

強度：★★★

直膝抬腿支撐

只要會這個就能增加自信！

直膝抬腿支撐是體操選手在平行雙槓上的常見動作。除了對於腹部有鍛鍊效果外，還能訓練到臂力和胸部，可以說是高難度的項目。試著維持這個姿勢30秒吧！

效果UP的重點

●使用椅子更容易取得平衡。不過要使用堅固、不會搖晃的椅子。

120

腹部

溫和刺激腹部和腰部！

訓練後的伸展運動

是伸展腹部的動作，同時也能讓腰部變成反弓狀態，很適合用來預防腰痛。不過千萬不能太過於勉強，要慢慢的伸展並避免用到反作用力。

❶將身體趴在地板上。

❷雙手放在胸部的兩側，一邊讓上半身反弓，一邊伸直手臂。

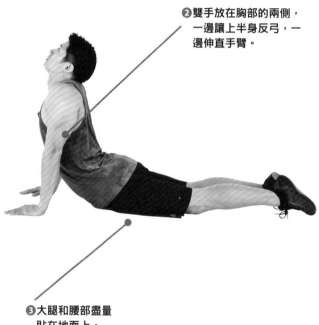

❸大腿和腰部盡量貼在地面上。

效果UP的重點

●不要憋氣，伸展時吐氣。

大腿

以一般人來說，腿部的肌肉大約占了全身肌肉量的6成。雖然在人類維持生命的方面上，腿部肌肉是占比很大的一個部位，但不知道為何，它同時也是隨著年齡的增長衰退最快的部位。肌肉的減少也是一種老化，所以必須從現在就開始訓練！讓時間化為肌肉。

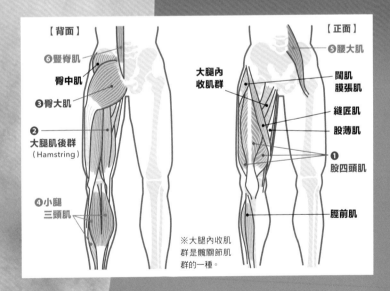

【背面】

- ⑥ 豎脊肌
- 臀中肌
- ③ 臀大肌
- ② 大腿肌後群（Hamstring）
- ④ 小腿三頭肌

【正面】

- ⑤ 腰大肌
- 大腿內收肌群
- 闊肌膜張肌
- 縫匠肌
- 股薄肌
- ① 股四頭肌
- 脛前肌

※大腿內收肌群是髖關節肌群的一種。

鍛鍊部位
主要鍛鍊的肌肉：❶股四頭肌、❷大腿肌後群（Hamstring）、
❸臀大肌
附帶鍛鍊的肌肉：❹小腿三頭肌、❺腰大肌、❻豎脊肌

122

大腿的強化項目

　　介紹以深蹲為主的訓練項目。深蹲隨處都能進行，而且效果絕佳，可說是運動之王。但是如果用錯誤的姿勢進行深蹲訓練，不但無法產生效果，甚至還有可能會受傷。希望各位在訓練時要特別注意。

各項目的強度

標準深蹲	★★
寬距深蹲＆側弓箭步	★★★
弓箭步深蹲	★★★★
交互跳深蹲	★★★★
保加利亞深蹲	★★★★★

關於★

　　雖然是以★代表訓練的強度，但基本上不論是誰都請從★最少的項目開始訓練。各項目都標示了本書專屬設定的目標次數。等到能輕鬆達到目標次數之後，再接著往下一個層級邁進。

大腿

30 次

強度：★★

標準深蹲

確實掌握好正確姿勢吧！

可鍛鍊股四頭肌和大腿肌後群等較大的肌肉。由於標準深蹲是最為基本的項目，因此更應該學好正確姿勢。

效果UP的 **重點**

● 保持一定的動作速度，請注意別忽略了將注意力（刺激）落在肌肉上。

● 專注維持姿勢。

❶ 雙手交叉於胸前。

Check！

● 將重心放在整個腳底，膝蓋可微微彎曲。

❷ 雙腳與肩同寬站立。

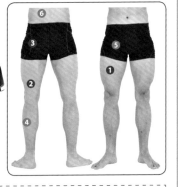

鍛鍊部位
主要鍛鍊的肌肉：❶股四頭肌、❷大腿肌後群、❸臀大肌
附帶鍛鍊的肌肉：❹小腿三頭肌、❺腰大肌、❻豎脊肌

124

❸一邊維持身體（重量）的穩定度，一邊流暢的往下蹲。

❹下蹲到膝蓋角度呈現90度，稍微停一下。

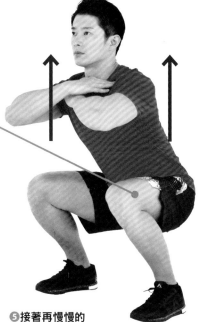

Check !

●維持稍微擴胸的姿勢，避免駝背。

❺接著再慢慢的往上站起。

❻重複動作。

注意點

•如果很難保持平衡的話，雙手可以自然擺放不必抱胸。

•視線保持直視前方（因為很容易就會往下看，要特別注意）。

•姿勢歪掉的時候，請結束這一組動作（以不正確的姿勢進行訓練，不但無法為目標部位帶來刺激，甚至可能會受傷）。

大腿

30 次

強化髖關節和臀部！

強度：★★★

寬距深蹲&側弓箭步

雙腳距離加寬的深蹲，比起標準深蹲更能為髖關節和臀部帶來刺激。

效果UP的重點

● 保持一定的動作速度，請注意別忽略了將注意力（刺激）落在肌肉上。

● 專注維持姿勢。

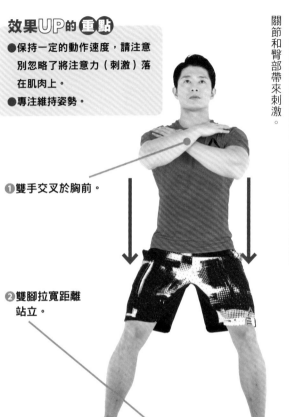

❶ 雙手交叉於胸前。

❷ 雙腳拉寬距離站立。

Check！

● 維持稍微擴胸的姿勢，避免駝背。

Check！

● 將重心放在整個腳底，膝蓋可微微彎曲。

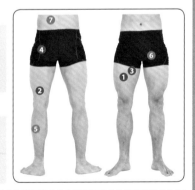

鍛鍊部位

主要鍛鍊的肌肉：❶股四頭肌、❷大腿肌後群、❸髖關節肌群、❹臀大肌

附帶鍛鍊的肌肉：❺小腿三頭肌、❻腰大肌、❼豎脊肌

● 要避免用膝蓋來帶動動作，也不要讓膝蓋往前突出或是腳跟懸空。

❸ 一邊維持身體（重量）的穩定度，一邊流暢的往下蹲。

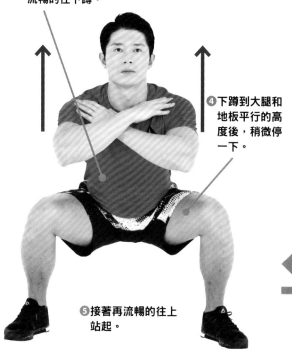

❹ 下蹲到大腿和地板平行的高度後，稍微停一下。

❺ 接著再流暢的往上站起。

❻ 重複動作。

注意點

● 如果很難保持平衡的話，雙手可以自然擺放不必抱胸。
● 視線保持直視前方（因為很容易就會往下看，要特別注意）。
● 姿勢歪掉的時候，請結束這一組動作（以不正確的姿勢進行訓練，不但無法為目標部位帶來刺激，甚至可能會受傷）。

NG

● 請不要憋氣。

效果UP的重點

● 等到能輕鬆進行寬距深蹲後，建議試著將重心往左右移動進行側弓箭步。雖然姿勢相同，但因為是用單腳分別進行，所以可增加強度。

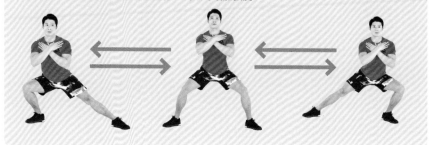

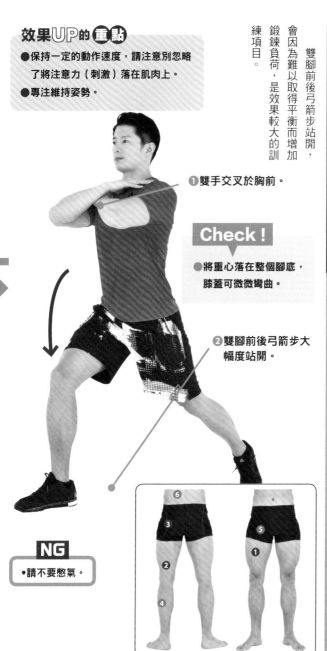

大腿

左右各20次

能夠加深鍛鍊的運動！

弓箭步深蹲

強度：★★★★★

雙腳前後弓箭步站開，會因為難以取得平衡而增加鍛鍊負荷，是效果較大的訓練項目。

效果UP的 **重點**

● 保持一定的動作速度，請注意別忽略了將注意力（刺激）落在肌肉上。
● 專注維持姿勢。

❶ 雙手交叉於胸前。

Check！

● 將重心落在整個腳底，膝蓋可微微彎曲。

❷ 雙腳前後弓箭步大幅度站開。

NG

• 請不要憋氣。

鍛鍊部位
主要鍛鍊的肌肉：❶ 股四頭肌、❷ 大腿肌後群、❸ 臀大肌
附帶鍛鍊的肌肉：❹ 小腿三頭肌、❺ 腰大肌、❻ 豎脊肌

Check !

●維持稍微擴胸的姿勢,避免駝背。

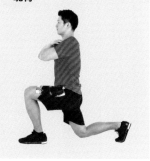

Check !

●身體一直保持和地板垂直的狀態。

❸一邊維持身體(重量)的穩定度,一邊流暢的往下蹲。

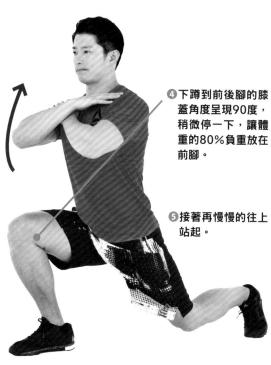

❹下蹲到前後腳的膝蓋角度呈現90度,稍微停一下,讓體重的80%負重放在前腳。

❺接著再慢慢的往上站起。

❻重複動作。

注意點

●如果很難保持平衡的話,雙手可以自然擺放不必抱胸。

●視線保持直視前方(因為很容易就會往下看,要特別注意)。

●姿勢歪掉的時候,請結束這一組動作(以不正確的姿勢進行訓練,不但無法為目標部位帶來刺激,甚至可能會受傷)。

NG

●腰部保持用力不往前彎,上半身就不會彎曲。

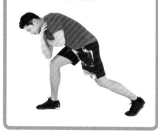

大腿

30 次

強度：★★★★★

交互跳深蹲

加強負荷，同時鍛鍊心臟！

將弓箭步深蹲加上跳躍動作，以加強負荷。要確實往下蹲然後再跳躍。

效果UP的重點

● 和其他的訓練項目不同，雖然會稍微停一下，但是這並不是休息，而是為了下個動作的準備。如果完全休息會讓集中在肌肉上的注意力（刺激）鬆懈，使得效果減半。

● 專注維持姿勢。

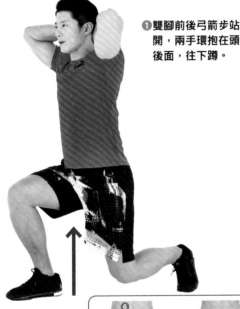

❶ 雙腳前後弓箭步站開，兩手環抱在頭後面，往下蹲。

NG

● 請不要憋氣。

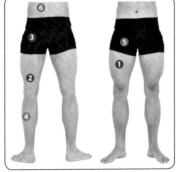

鍛鍊部位
主要鍛鍊的肌肉：❶股四頭肌、❷大腿肌後群、❸臀大肌
附帶鍛鍊的肌肉：❹小腿三頭肌、❺腰大肌、❻豎脊肌

Check !

●維持稍微擴胸的姿勢，避免駝背。

NG

•雙腳落地的時候，要避免臀部坐到後腳上。

注意點

•視線保持直視前方（因為很容易就會往下看，要特別注意）。

•姿勢歪掉的時候，請結束這一組動作（以不正確的姿勢進行訓練，不但無法為目標部位帶來刺激，甚至可能會受傷）。

❷腳部用力往上跳躍，左右腳前後交換位置。

❸雙腳交替著地，踩在一開始的位置上（保持平衡）。

❹再次重複同樣動作。

效果UP的 重點

● 保持一定的動作速度,請注意別忽略
　了將注意力(刺激)落在肌肉上。

● 專注維持姿勢。

● 等習慣之後,可以將雙手交叉改成手
　持啞鈴訓練也很有效果。

大腿

左右各20次

強度: ★★★★★

保加利亞深蹲

鍛鍊出有如獵豹般的雙腿!

這是鍛鍊大腿肌後群和臀大肌的項目。不只能訓練到前側的股四頭肌,還能打造出勻稱的大腿肌肉線條。

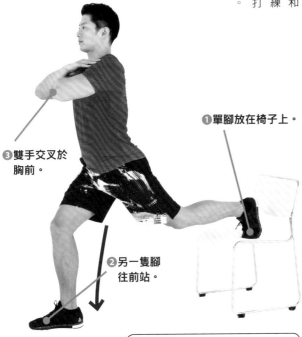

❸ 雙手交叉於
　胸前。

❶ 單腳放在椅子上。

❷ 另一隻腳
　往前站。

/// 危險!///

● 因為地板太滑的話
　會很難保持平衡又危
　險,請特別注意。

NG

● 請不要憋氣。

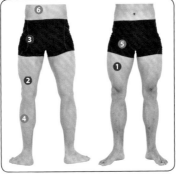

鍛鍊部位
主要鍛鍊的肌肉:❶股四頭肌、❷大腿肌後群、❸臀大肌
附帶鍛鍊的肌肉:❹小腿三頭肌、❺腰大肌、❻豎脊肌

132

•避免上半身往前倒。

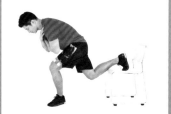

④視線保持看向前方，往下
蹲到前腳膝蓋呈現90度，
稍微停一下。

⑤一邊維持身體（重量）的
穩定度，一邊保持平衡往
上站起。

NG

•要避免用膝蓋來帶
動動作。

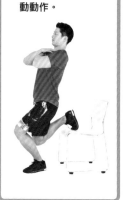

⑥重複動作。

/// 危險！///
●要使用堅固、不會搖晃
的椅子。

Check！

●身體一直保持和地板垂直
的狀態。

注意點

•視線保持直視前方（因為很容易就
會往下看，要特別注意）。
•姿勢歪掉的時候，請結束這一組動
作（以不正確的姿勢進行訓練，不
但無法為目標部位帶來刺激，甚至
可能會受傷）。

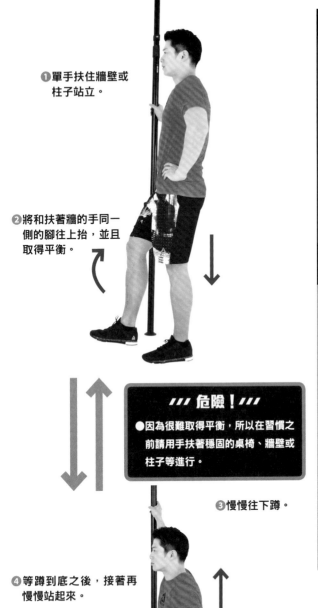

❶ 單手扶住牆壁或
　柱子站立。

❷ 將和扶著牆的手同一
　側的腳往上抬,並且
　取得平衡。

/// 危險！///

●因為很難取得平衡,所以在習慣之
　前請用手扶著穩固的桌椅、牆壁或
　柱子等進行。

❸ 慢慢往下蹲。

❹ 等蹲到底之後,接著再
　慢慢站起來。

❺ 重複動作。

大腿

**左右10次
就很厲害！**

強度：★★★★★

單腳深蹲

目標是擁有健美選手的腳力

單腳深蹲是一項超高難度
的運動。膝蓋會痛的人應避免
此動作,不過沒有特別問題的
人,絕對要挑戰看看。能連續
做20次就是健美選手等級了！

134

大腿

左右15~30秒
1~2組

訓練後的伸展運動

也有預防腰痛的效果！

這是舒展大腿前側的伸展運動，在此介紹站著伸展和躺著伸展的兩種類型。因為大腿前側太僵硬的話，也會是造成腰痛的原因，所以希望各位在日常生活中也多多伸展。

❶橫躺在地上。

❷用手拉著腳，讓腳跟像是要碰觸到臀部。這時候應避免腰部過度往前反弓。

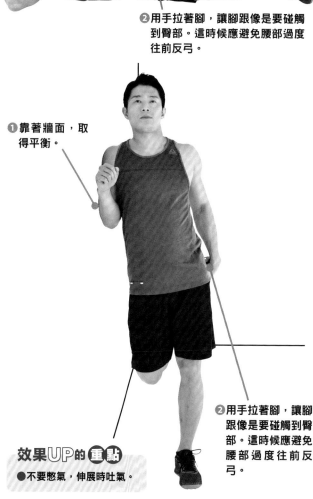

❶靠著牆面，取得平衡。

❷用手拉著腳，讓腳跟像是要碰觸到臀部。這時候應避免腰部過度往前反弓。

效果UP的 重點
●不要憋氣，伸展時吐氣。

135

臀部
小腿

接著要介紹的項目是如何訓練由髖關節所形成的「臀部、髖關節」，以及辛苦支撐身體重量的「小腿肚」（小腿部）。

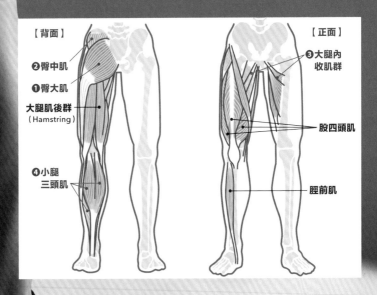

【背面】

❷臀中肌
❶臀大肌
大腿肌後群
（Hamstring）
❹小腿三頭肌

【正面】

❸大腿內收肌群
股四頭肌
脛前肌

鍛鍊部位
主要鍛鍊的肌肉：
〈臀部、髖關節〉
❶臀大肌、❷臀中肌、❸大腿內收肌群
〈小腿部分〉
❹小腿三頭肌

臀部、小腿的強化項目

　　介紹以自身重量訓練的簡單項目。雖然很簡單就能實行，但如果其中夾雜著運用反作用力的話，反而無法得到效果。請更加仔細的操作每個動作。

各項目的強度

臀部、髖關節

側臥抬腿	★
仰臥雙腳開合	★
仰臥抬臀	★

小腿

站姿提踵	★

關於★

　　雖然是以★代表訓練的強度，但基本上不論是誰都請從★最少的項目開始訓練。各項目都標示了本書專屬設定的目標次數。等到能輕鬆達到目標次數之後，再接著往下一個層級邁進。

效果UP的 重點

- 保持一定的動作速度,請注意別忽略了將注意力(刺激)落在肌肉上。
- 專注維持姿勢(要是用到反作用力,就會無法得到效果)。
- 膝蓋微微彎曲(要是伸直的話,會變成鍛鍊到大腿)。

臀部 小腿

左右各30次

強度:★

側臥抬腿

首先來鍛鍊臀中肌!

這是能鍛鍊到幫助走路時取得平衡的臀大肌以及臀中肌的訓練項目。

❶ 橫躺在地板,做出單手撐頭的姿勢。

Check!

- 膝蓋微彎。

鍛鍊部位
主要鍛鍊的肌肉:❶臀中肌、❷臀大肌
附帶鍛鍊的肌肉:❸大腿內收肌群

- 請不要憋氣。
- 要避免用到反作用力。

❷將上側的這隻腳流暢
　的往上抬。

❸抬到最高點時，稍微停一
　下。

❹一邊維持動作的穩
　定性，一邊小心的
　往下放。

❺重複動作。

Check！

●上側的這隻腳可以稍微往後方抬起。

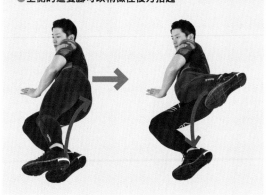

- 抬腳時膝蓋微微彎曲，
 要避免完全伸直，膝蓋
 完全伸直會鍛鍊到大腿
 外側。

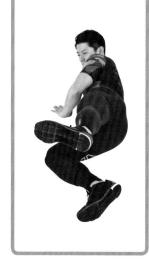

注意點

- 姿勢歪掉的時候，請結束這一組動作（以不
 正確的姿勢進行訓練，不但無法為目標部位
 帶來刺激，甚至可能會受傷）。

30 次

強度：★

將注意力集中在腿部內側！

仰臥雙腳開合

這是能鍛鍊到讓身體維持良好姿勢、走路時重心穩定的大腿內收肌群的訓練項目。訣竅是將注意力集中在腿部內側，放慢速度進行。

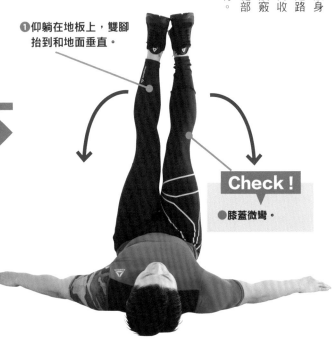

NG
- 請不要憋氣。
- 要避免用到反作用力。

❶仰躺在地板上，雙腳抬到和地面垂直。

Check !
● 膝蓋微彎。

鍛鍊部位
主要鍛鍊的肌肉：❶大腿內收肌群
附帶鍛鍊的肌肉：❷臀中肌、❸臀大肌

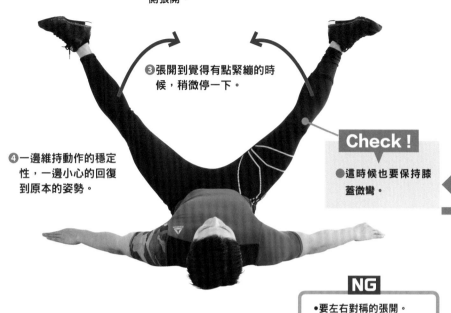

❷左右腳均衡的、慢慢的往兩側張開。

❸張開到覺得有點緊繃的時候，稍微停一下。

❹一邊維持動作的穩定性，一邊小心的回復到原本的姿勢。

Check！

●這時候也要保持膝蓋微彎。

NG

●要左右對稱的張開。

注意點

•姿勢歪掉的時候，請結束這一組動作（以不正確的姿勢進行訓練，不但無法為目標部位帶來刺激，甚至可能會受傷）。

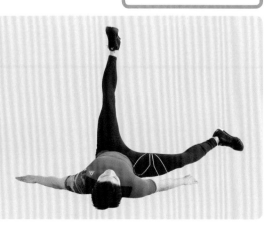

效果UP的重點

●保持一定的動作速度，請注意別忽略了將注意力（刺激）落在肌肉上。
●專注維持姿勢（要是用到反作用力，就會無法得到效果）。
●膝蓋微微彎曲（要是伸直的話，會變成鍛鍊到大腿）。
●身體的筋比較硬的人，也可以左右腳輪流進行。

141

強度：★

鍛鍊臀大肌讓自己擁有翹臀！

具有提臀效果的訓練項目。可以每天進行。

- 請不要憋氣。
- 要避免用到反作用力。

❶ 仰躺在地板，做出和照片裡一樣的姿勢。

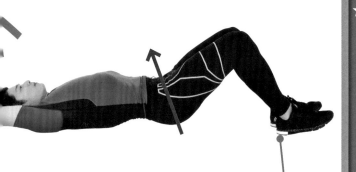

Check !

● 腳尖不要著地，只用腳跟支撐。

鍛鍊部位
主要鍛鍊的肌肉：❶臀大肌
附帶鍛鍊的肌肉：❷臀中肌、❸大腿內收肌群

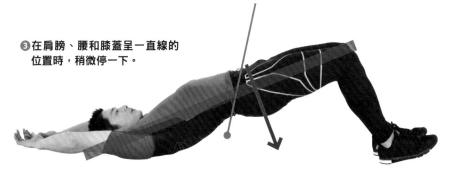

❷將腰部流暢的往上抬。

❸在肩膀、腰和膝蓋呈一直線的
　位置時，稍微停一下。

❹一邊維持動作的穩定性，一邊小心的回復
　到原本的姿勢（腰部不要著地）。

❺重複動作。

效果UP的 重點

●保持一定的動作速度，請注意別忽略了
　將注意力（刺激）落在肌肉上。
●專注維持姿勢（要是用到反作用力，就
　會無法得到效果）。
●能夠輕鬆做到的人，也可以將腳底併攏
　再進行訓練。

NG

•不要把重心只放在其中一側。

注意點

•姿勢歪掉的時候，請結束這一組動作
　（以不正確的姿勢進行訓練，不但無
　法為目標部位帶來刺激，甚至可能會
　受傷）。

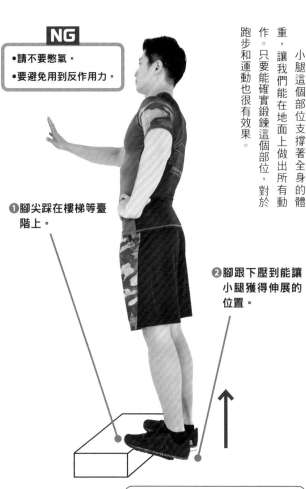

NG
- 請不要憋氣。
- 要避免用到反作用力。

❶ 腳尖踩在樓梯等臺階上。

❷ 腳跟下壓到能讓小腿獲得伸展的位置。

臀部 小腿

30 次

強度：★

站姿提踵

鍛鍊小腿肚，擁有敏捷的動作！

小腿這個部位支撐著全身的體重，讓我們能在地面上做出所有動作。只要能確實鍛鍊這個部位，對於跑步和運動也很有效果。

注意點
- 姿勢歪掉的時候，請結束這一組動作（以不正確的姿勢進行訓練，不但無法為目標部位帶來刺激，甚至可能會受傷）。

鍛鍊部位
主要鍛鍊的肌肉：❶ 小腿三頭肌
附帶鍛鍊的肌肉：❷ 脛前肌

144

Check !

● 雙腳張開比肩寬稍窄，保持平行。

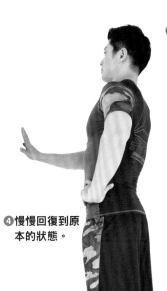

❸ 慢慢的將腳跟往上抬，等抬到最高點時，稍微停一下。

❹ 慢慢回復到原本的狀態。

❺ 重複動作。

NG

• 進行動作時不要彎曲膝蓋。

效果UP的 重點

● 保持一定的動作速度，請注意別忽略了將注意力（刺激）落在肌肉上。

● 專注維持姿勢（要是用到反作用力，就會無法得到效果）。

● 膝蓋伸直（要是彎曲的話，會變成鍛鍊到不同部位）。

● 能夠輕鬆做到的人，也可以像右圖一樣左右腳分別進行。

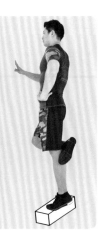

❶腳尖往上抬。

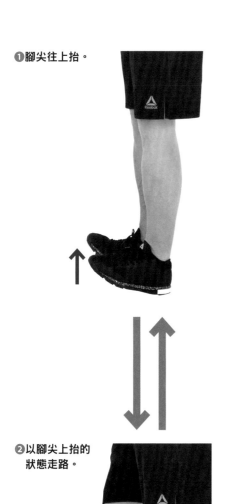

❷以腳尖上抬的
狀態走路。

※首先試著走20m看看。如果不會痛的話，在通勤的路上
　偶爾也可以這樣訓練。

將腳尖抬起用腳跟走路，能強化小腿的肌肉（脛前肌）。藉由強化這個部位，就算遇到不穩定的狀態也能避免失去平衡，同時還能防止絆倒。

挑戰！

臀部小腿

50m
就很厲害！

強度：★

鍛鍊小腿預防絆倒！

腳跟走路法

146

【臀部】

臀部是和腰痛密切相關的部位，不管是否有進行肌力訓練，希望各位每天都能充分做好伸展運動。

雙腳前後張開坐在地板上，接著將體重施加在前側的腳上。

【小腿三頭肌（小腿肚）】

在本書中，小腿肚的伸展是在運動後進行，因此基本上要避免運用到反作用力、慢慢的伸展。因為小腿肚一旦過度累積疲勞也會導致腰痛，所以也要每天確實伸展。

雙手手肘靠在牆壁上支撐身體，將後腳膝蓋伸直，伸展小腿肚。

效果UP的 重點
●不要憋氣，伸展時吐氣。

什麼是有氧運動？

　　所謂有氧運動，是相對於肌力訓練等無氧運動的運動種類，簡單來說就是以不會太喘的運動強度來進行，像是健走、慢跑、游泳等都是代表性的有氧運動。

有氧運動

有氧運動的效果

　　藉由持續健走或慢跑，能促進全身的血液流動，提高心肺的機能以及朝氣、活力的孕育能力（粒線體活化）。長期的進行有氧運動，對於穩定血壓和精神、提高記憶力都很有幫助，這些在過了中老年後顯得特別重要。

和肌力訓練的組合

　　將肌力訓練和健走等有氧運動搭配在一起，對於整體體力的提升、以及獲得健康方面都效果可期。建議以每週2～3次、每次進行20～30分鐘的方式進行健走。

健走或慢跑前的
熱身運動

　　在開始健走或慢跑等有氧運動前，也要進行簡單的熱身運動（p.46～57）。方法和肌力訓練的熱身運動相同，就是確實做好繞肩、手臂上舉、扭轉上半身、四股踏、抬腿、側蹲伸展等動作。

　　接著，不要馬上就使出全力跑步或走路，而是慢慢的開始。就像是開車那樣，要從1檔開始慢慢加速一樣。尤其是最初的5分鐘，因為身體狀況變化較大，所以要一邊感受身體傳達出的訊息，一邊小心謹慎的走路。

　　以慢跑的狀況來說，不要一開始就用跑的，而是先走路10分鐘，等充分暖身後再開始跑步。

149

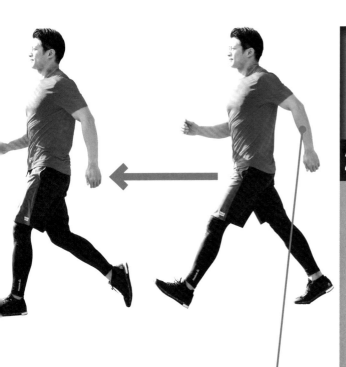

有氧運動

20～30分鐘

健走

是全身運動的基礎，無誤！

用比平常還快的速度健走，能幫助鍛鍊心肺機能和耐力。因為正確的健走姿勢比想像中的困難，所以要隨時確認姿勢是否正確。

Check！

● 要留意讓手臂往身體後方擺動。

Check！

● 雙腳跨大步（刺激整個下半身，也能提高肌力訓練效果）。

※身高170cm的成人男性，建議走路步幅為60～70cm。

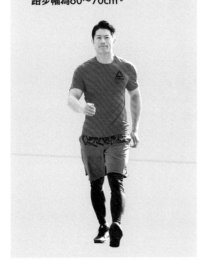

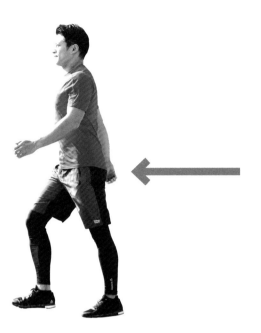

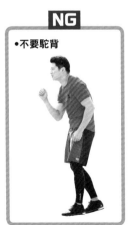

Check !

● 下巴稍微內縮,確實看向正面,腹部用力,以俐落的姿勢走路。

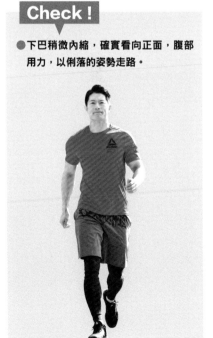

效果UP的 重點

● 以稍微冒出汗水、能和他人聊天的步調健走(太累的話會變成無氧運動。而太輕鬆的話,運動效果不好,會變成只是單純的散步)。

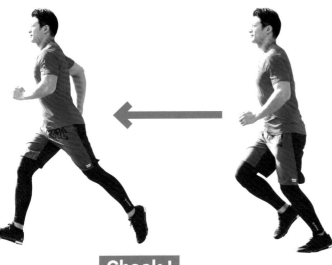

Check !

●在身體習慣之前，最初的5分鐘先健走，然後再接著開始慢跑。

Check !

●雖然雙手是以自然的方式擺動，但是仍要配合雙腳的動作，以全身一起跑步的感覺來跑。

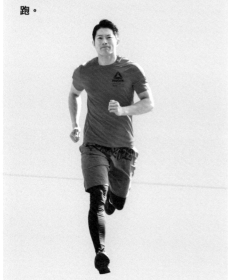

屬於全身運動的慢跑，具有將鍛鍊後的各個部位加以統合的作用。對於均衡的鍛鍊全身來說，慢跑絕對是不可少的。

Check !

●以平穩的節奏跑步。

Check !

●不勉強自己刻意跨大步伐的跑也沒關係。

NG

•不要駝背。

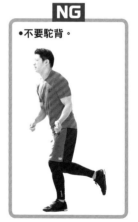

效果UP的重點

●最適當的慢跑速度，首先試著依以下重點實際感受一下。

❶嘗試快走。

❷從快走慢慢加快速度。

❸自然而然的跑起來。

這裡❸的速度範圍是適合新手的慢跑速度。請確認自己的慢跑速度，建議速度為6～8km/h。

提升肌肉量的飲食

經常有人問我，如果想在體脂肪不增加的前提下增加肌肉量的話，應該要怎麼吃才好呢？我是建議多攝取魚、肉等動物性蛋白質，並且增加總卡路里。舉例來說，一般成年男性每天攝取2000kcal，而其中的肉類應該增加到200~400kcal（以雞肉為例，大約為100~170g）。

然而，如果每天三餐的飲食都增量的話，也會造成腸胃的負擔，有時候甚至會引起血糖值迅速上升，提高營養轉換成脂肪的比例，有可能進而導致肥胖。因此建議採取使用每天增加一餐的戰略，大多數人在中餐和晚餐的間隔時間比較長，所以可以在這中間多加一餐。這時候要吃什麼則因人而異，像是用柳橙汁泡的蛋白粉（和糖分一起攝取吸收效率更好）、鯖魚罐頭、煎雞胸

肉等。如此一來，就有可能盡量避免體脂肪增加，同時增加肌肉量。當然，前提是要有充分的訓練才行，千萬別忘了，肌力訓練才是幫助改變體型的最大刺激。

第2章

最適合你的訓練方式！
7種不同目標的訓練計畫

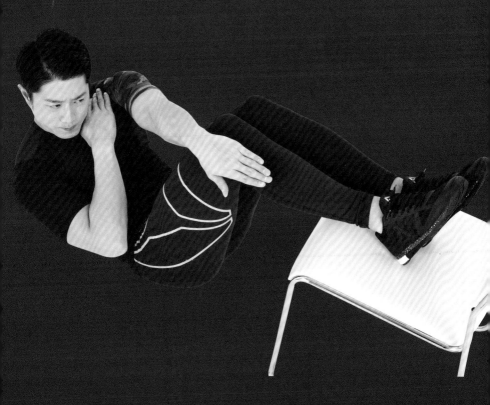

不同目標的訓練計畫

～鍛鍊家式訓練～

接下來為各位介紹根據不同目標而設計的訓練計畫。並沒有所謂的絕對性，請加以參考即可。不過在進行訓練時，請同時重視身體狀況、持續性以及是否能樂在其中。

就算倡導的訓練理論再怎麼優秀，如果是一個看起來誰都無法持續的計畫就沒有任何意義，而且如果太過於勉強而造成受傷也只會本末倒置。千萬別忘記，人的大腦只有在開心愉快時，才能將能力發揮到極限。

詳細說明記載於「鍛鍊家親自傳授 居家訓練的精髓」（p.26）章節中，如果尚未閱讀此部分的話，請先讀過再實踐訓練計畫。

關於項目選擇

接下來要說明的訓練計畫中，也有尚未寫明項目名稱的內容，關於項目部分有：

● 請從難度等級最低的項目開始訓練

● 等到目標次數的指定組數變得輕鬆後，再進入下個等級的項目。

請以上述基本原則加以選擇。詳細內容可分別參閱「精髓之③（p.32）」以及「精髓之⑩⑪（p.36～37）」。

於本書中介紹的各部位訓練項目

部位	項目	強度	刊載頁數
胸	跪姿伏地挺身	★	P.60
	標準伏地挺身	★★	P.62
	腿抬高式伏地挺身	★★★	P.64
	椅子伏地挺身	★★★★	P.66
	拍手伏地挺身	★★★★★	P.68
肩	側平舉	★～★★★	P.74
	前平舉	★～★★★	P.76
	肩上推舉	★～★★★	P.78
	直立划船	★～★★★	P.80
背部	斜身引體向上	★～★★	P.86
	引體向上	★★～★★★★★	P.88
	啞鈴單手划船	★～★★★	P.90
	啞鈴硬舉	★～★★★	P.92
手臂	反向伏地挺身	★★	P.98
	窄距伏地挺身	★★★	P.100
	標準彎舉	★～★★★	P.102
	二頭肌引體向上	★★★	P.104
腹部	棒式	★	P.110
	捲腹	★★	P.112
	側捲腹	★★	P.114
	坐姿抬腿	★★★	P.116
	V型上舉	★★★	P.118
腿部 大腿	標準深蹲	★★	P.124
	寬距深蹲＆側弓箭步	★★★	P.126
	弓箭步深蹲	★★★★	P.128
	交互跳深蹲	★★★★	P.130
	保加利亞深蹲	★★★★★	P.132
臀部、小腿	側臥抬腿	★	P.138
	仰臥雙腳開合	★	P.140
	仰臥抬臀	★	P.142
	站姿提踵	★	P.144
有氧運動	健走		P.150
	慢跑		P.152

基本訓練計畫是為了完全沒經驗的新手所設計的訓練計畫，主要目的是讓身體習慣肌力訓練，因此整體的訓練量也會比較少。

不要太過於勉強，請一邊進行訓練一邊傾聽肌肉的聲音。另外，表單以「一週○」來表示只是為了能淺顯易懂，因此並不一定要按表操課來執行。

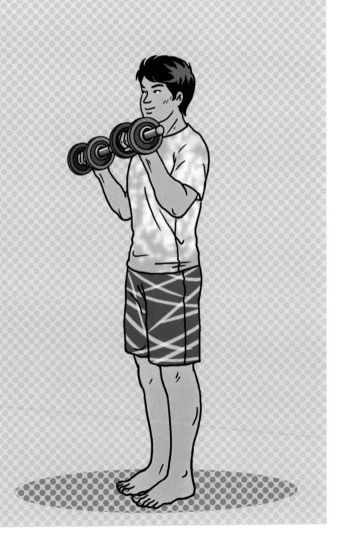

「做一休一」

　　這種型態是第一天訓練、第二天休息，重複這種順序的做一休一（1 on 1 off）形式。將全身分成上半身和下半身，在不同天進行訓練，是一種能避免累積疲勞，能較輕鬆開始的訓練計畫。

一週的訓練計畫範例

	鍛鍊部位	
週一	●胸 1種項目3組（休息30〜60秒）　　●背部 1種項目3組（休息30〜60秒） ●肩 1種項目3組（休息30〜60秒）	
週二	休息	
週三	●腿 1種項目3組（休息30〜60秒）　　●手臂 1種項目3組（休息30〜60秒） ●腹部 1種項目3組（休息30〜60秒）	
週四	休息	
週五	和週一相同	
週六	休息	
週日	休息	

※隔週的週一進行和週三相同的項目。

「做二休一」

　　做二休一（2 on 1 off）是訓練兩天休一天的形式，和做一休一相較之下，每週的訓練次數多了一次。當然疲勞也會因此而增加，所以在訓練的同時也請留意身體狀況。不過，要是訓練進行得順利的話，也可以將項目升級。

　　此外，第一天和第二天鍛鍊不同的部位，這是將全身分成兩部分鍛鍊，也就是所謂二分法的型態。而且為了增加每個部位的負荷，所以每個項目的組數也變多，請多加努力。

一週的訓練計畫範例

	鍛鍊部位	
週一	●胸 2種項目5組（休息30〜60秒）　　●背部 2種項目5組（休息30〜60秒） ●腹部 2種項目5組（休息30〜60秒）	
週二	●腿 2種項目5組（休息30〜60秒）　　●肩 2種項目5組（休息30〜60秒） ●手臂 2種項目5組（休息30〜60秒）	
週三	休息	
週四	和週一相同	
週五	和週二相同	
週六	休息	
週日	休息	

穠纖合度緊實體態的訓練計畫

比起壯碩的肌肉，是一個以精瘦的緊實體態為目標的訓練計畫。不過希望各位別誤會，並不會因為要打造精瘦體態，就能讓訓練比較輕鬆。另外，此訓練計畫還要搭配飲食限制，因此反而可說是難度較高的計畫。

訓練計畫的特色是每次的訓練量雖然少，但是反之頻率較高，而且還需要限制飲食。

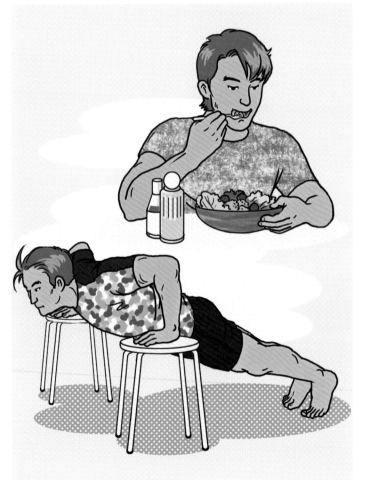

A	●胸（1種項目3～5組） ●背部（1種項目3～5組） ●腹部（1種項目3～5組）

B	●腿（1種項目3～5組） ●肩（1種項目3～5組） ●腹部（1種項目3～5組）

C	●慢跑 ●手臂（1種項目3～5組）

※ 每組之間的休息時間為 30 ～ 60 秒，各組的訓練次數是做到極限。

※ 項目可以根據情況變更。

一個月的訓練計畫範例

週一	週二	週三	週四	週五	週六	週日
A	B	C	休息	A	B	C
休息	A	B	C	休息	A	B
C	休息	A	B	C	休息	A
B	C	休息	A	B	C	休息

※ 以做三休一的形式進行訓練。

※ 訓練為期多久，以達到個人理想的體型為準。

限制事項

●晚餐禁止攝取碳水化合物。

●禁止吃三餐以外的零食。

●禁止喝酒。

●每天要喝2L以上的水（超過也沒關係）。

●早餐多攝取蛋白質（建議攝取蛋白粉。參閱p.186）。

●中午不可攝取油脂過多的食物（豬排蓋飯、拉麵、天婦羅等）。

●每餐攝取150g以上的蔬菜沙拉，並且最先食用（避免含有油的淋醬）。

●每天早上量體重，並記錄在月曆之類上面。

鍛鍊全身、增加體力的訓練計畫

我的目標是要打造出終極的「求生體能」。

求生體能（survival fitness）意指「為了生存的體力」，也是我想出來的用語。求生體能在人生的每個階段都不同，雖然沒有統一的基準，不過在這裡將為大家介紹我所構想出來的初級求生體能訓練計畫。

訓練計畫的特色是將肌力訓練和慢跑結合，鍛鍊全身，目標在於訓練出完美理想的體能。

EASY 訓練清單

A2	●胸（1種項目3～5組）　●肩（1種項目3～5組）
B2	●背部（1種項目 3～5組）　●肩（1種項目3～5組）
C2	●腿（1種項目3～5組）　●手臂（1種項目3～5組）
D2	●5km慢跑　1組
E2	●1.5km全力跑（以最快速度跑）　2組

※A～C 的肌力訓練項目每組之間休息 30～60 秒，每組以極限次數進行訓練。
※E 的全力跑在每組之間休息 3～5 分鐘，每組以極限速度跑完。

HARD 訓練清單

A1	●胸（3種項目 3～5組）　●肩（1種項目 3～5組）
B1	●背部（3種項目 3～5組）　●肩（1種項目 3～5組）
C1	●腿（3種項目 3～5組）　●手臂（2種項目 3～5組）
D1	●400m全力跑　3～5組　●5km慢跑　1組
E1	●1.5km全力跑　3～5組　●3km慢跑　1組

※A～C 的肌力訓練項目每組之間休息為 30～60 秒，每組以極限次數進行訓練。
※D 和 E 的跑步項目，在每組之間休息 3～5 分鐘，每組以極限速度跑完。

		週一	週二	週三	週四	週五	週六	週日
第一週	HARD	A1	D1	B1	E1	C1	休息	休息
第二週	EASY	A2	D2	B2	E2	C2	休息	休息
第三週	HARD	A1	D1	B1	E1	C1	休息	休息
第四週	完全休養							

※ 第四週為完全休養，基本上不用做任何訓練。

雖然是以為了想要加強
格鬥技的人所設計的訓練計
畫，但因為主要是以強化精
力、耐力為目的，所以也推
薦給想要增加體力的人。

訓練計畫的特色是結合
肌力訓練項目和慢跑進行。

訓練清單

・連續進行衝刺（全力跑）、伏地挺身、深蹲、引體向上。

・每週進行3～4次。

第1組
衝刺（以極限速度的50%程度跑）30秒

〈休息10秒〉

第2組
標準伏地挺身，以極限次數

〈休息10秒〉

第3組
衝刺（以極限速度的70%程度跑）30秒

〈休息10秒〉

第4組
深蹲，以極限次數

〈休息10秒〉

第5組
衝刺（以極限速度的90%以上跑）30秒

〈休息10秒〉

第6組
引體向上，以極限次數

〈休息60秒〉

以上為一個循環，總共要進行3～5個循環。

※「極限次數」是指用最快速度所執行的次數。

Memo：關於肌力訓練的項目，也可以選擇其他強度較高或較低的項目。

注意事項：因為衝刺跑特別容易有造成肌肉挫傷或扭傷的危險，所以建議先慢跑10分鐘
熱身後再開始訓練。

徹底鍛鍊各部位的訓練計畫

是專門強化胸肌、背部等特定部位的訓練計畫。當身體習慣訓練後，請一定要挑戰看看。

此訓練計畫的特色是只強化特定的部位，所以對於特定部位的效果極佳。不過也很要求相當的注意力。

強化胸部的訓練

> **第1組**
> **進行較輕鬆的跪姿伏地挺身當作熱身（不用做到極限）。**
>
> 〈不休息連續進行下一組〉
>
> **第2組　以比跪姿伏挺強度更高的項目做到極限。**
>
> 〈不休息連續進行下一組〉
>
> **第3組　以強度比第2組低的項目做到極限。**
>
> 〈不休息連續進行下一組〉
>
> **第4組　以強度比第2組低的項目直到極限。**

完成4組後，休息60秒再繼續從第2組重新開始。總共要進行3～5個循環。

範例）實施3個循環時

第1組　跪姿伏地挺身（因為是熱身，所以不用做到極限）

〈不休息〉

第2組　腿抬高式伏地挺身（做到極限）

〈不休息〉

第3組　標準伏地挺身（做到極限）

〈不休息〉

第4組　跪姿伏地挺身（做到極限）

〈休息60秒〉※到此為止是第1個循環

第5組　腿抬高式伏地挺身（做到極限）

〈不休息〉

第6組　標準伏地挺身（做到極限）

〈不休息〉

第7組　跪姿伏地挺身（做到極限）

〈休息60秒〉※到此為止是第2個循環

第8組　腿抬高式伏地挺身（做到極限）

〈不休息〉

第9組　標準伏地挺身（做到極限）

〈不休息〉

第10組　跪姿伏地挺身（做到極限）

※到此為止是第3個循環

強化肩膀的訓練①

第1組
進行重量較輕的肩上推舉當作熱身（不用做到極限）。

〈不休息連續進行下一組〉

第2組
用極限重量反覆進行20次左右的肩上推舉直到極限。

〈不休息連續進行下一組〉

第3組
進行重量比第2組輕2.5～5kg的肩上推舉直到極限。

〈不休息連續進行下一組〉

第4組
進行重量比第3組輕2.5～5kg的肩上推舉直到極限。

完成 4 組後，休息 60 秒再繼續從第 2 組重新開始。總共要進行 3 ～ 5 個循環。

強化肩膀的訓練②

第1組
進行重量較輕的直立划船當作熱身（不用做到極限）。

〈不休息連續進行下一組〉

第2組
用極限重量進行20次直立划船直到極限。

〈不休息連續進行下一組〉

第3組
進行重量比第2組輕2.5～5kg的直立划船直到極限。

〈不休息連續進行下一組〉

第4組
進行重量比第3組輕2.5～5kg的直立划船直到極限。

完成 4 組後，休息 60 秒再繼續從第 2 組重新開始。總共進行 3 ～ 5 個循環。

POINT 使用啞鈴的訓練項目，請變更重量
設定來進行。

強化背部的訓練① 引體向上

第1組 進行較輕鬆的斜身引體向上當作熱身（不用做到極限）。

〈不休息連續進行下一組〉

第2組 進行引體向上（正手）直到極限。

〈不休息連續進行下一組〉

第3組 進行引體向上（反手）直到極限。

〈不休息連續進行下一組〉

第4組 進行斜身引體向上直到極限。

完成4組後，休息60秒再繼續從第2組重新開始。總共要進行3～5個循環。

範例）實施3個循環時

第1組 斜身引體向上（因為是熱身，所以不用做到極限）

〈不休息〉

第2組 引體向上（正手）（做到極限）

〈不休息〉

第3組 引體向上（反手）（做到極限）

〈不休息〉

第4組 斜身引體向上（做到極限）

〈休息60秒〉※到此為止是第1個循環

第5組 引體向上（正手）（做到極限）

〈不休息〉

第6組 引體向上（反手）（做到極限）

〈不休息〉

第7組 斜身引體向上（做到極限）

〈休息60秒〉※到此為止是第2個循環

第8組 引體向上（正手）（做到極限）

〈不休息〉

第9組 引體向上（反手）（做到極限）

〈不休息〉

第10組 斜身引體向上（做到極限）

※到此為止是第3個循環

強化背部的訓練②　啞鈴硬舉

第1組
進行重量較輕的啞鈴硬舉當作熱身（不用做到極限）。

〈不休息連續進行下一組〉

第2組
用極限重量進行20次左右的啞鈴硬舉直到極限。

〈不休息連續進行下一組〉

第3組
進行重量比第2組輕2.5～5kg的啞鈴硬舉直到極限。

〈不休息連續進行下一組〉

第4組
進行重量比第3組輕2.5～5kg的啞鈴硬舉直到極限。

完成4組後，休息60秒再繼續從第2組重新開始。總共要進行3～5個循環。

POINT

使用啞鈴的訓練項目，請變更重量設定來進行。

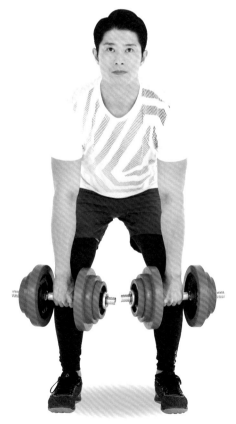

強化手臂（肱三頭肌）的訓練

第1組
進行較輕鬆、膝蓋著地的窄距伏地挺身當作熱身（不用做到極限）。

〈不休息連續進行下一組〉

第2組
進行膝蓋不著地的窄距伏地挺身（和標準伏地挺身同樣姿勢）直到極限。

〈不休息連續進行下一組〉

第3組
進行膝蓋著地的窄距伏地挺身直到極限。

〈不休息連續進行下一組〉

第4組
進行反向伏地挺身直到極限。

完成 4 組後，休息 60 秒再繼續從第 2 組重新開始。總共要進行 3 ～ 5 個循環。

強化手臂（肱二頭肌）的訓練

第1組
進行重量較輕的標準彎舉當作熱身（不用做到極限）。

〈不休息連續進行下一組〉

第2組
用極限重量進行20次左右的標準彎舉直到極限。

〈不休息連續進行下一組〉

第3組
進行重量比第2組輕2.5～5kg的標準彎舉直到極限。

〈不休息連續進行下一組〉

第4組
進行重量比第3組輕2.5～5kg的標準彎舉直到極限。

完成 4 組後，休息 60 秒再繼續從第 2 組重新開始。總共要進行 3 ～ 5 個循環。

POINT 使用啞鈴的訓練項目，請變更重量
設定來進行。

強化腹部的訓練

第1組　進行較輕鬆的捲腹當作熱身（不用做到極限）。

〈不休息連續進行下一組〉

第2組　進行V型上舉直到極限。

〈不休息連續進行下一組〉

第3組　進行坐姿抬腿直到極限。

〈不休息連續進行下一組〉

第4組　進行捲腹直到極限。

完成 4 組後，休息 60 秒再繼續從第 2 組重新開始。總共要進行 3 ～ 5 個循環。

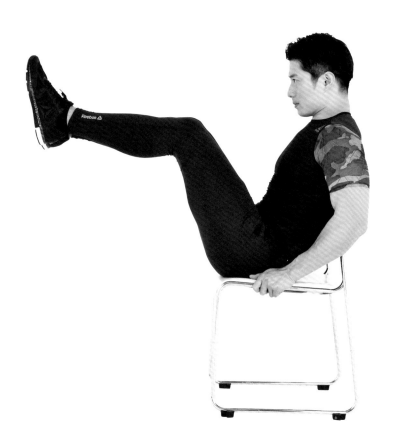

強化大腿的訓練

第1組　進行較輕鬆的標準深蹲當作熱身（不用做到極限）。

〈不休息連續進行下一組〉

第2組　進行交互跳深蹲直到極限。

〈不休息連續進行下一組〉

第3組　進行弓箭步深蹲直到極限。

〈不休息連續進行下一組〉

第4組　進行寬距深蹲直到極限。

完成 4 組後，休息 60 秒再繼續從第 2 組重新開始。總共要進行 3 ～ 5 個循環。

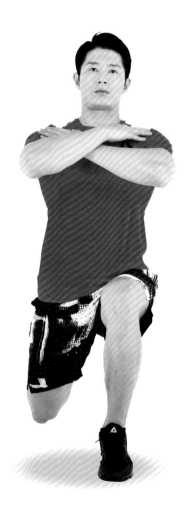

忙碌情況下的短時間訓練計畫

為各位介紹因為出差等各種原因而很難抽出時間訓練時，能夠在短時間內實施的訓練計畫。雖然因為集中強化的關係，可能會覺得很辛苦，不過請加油。特別要注意的是，這是為了讓有鍛鍊習慣的人能有效維持現狀的訓練計畫，平常沒有在鍛鍊的人，如果只實行這個訓練計畫的話，是很難有效果的。

此訓練計畫的特色在於，因為是在短時間內集中強化，所以沒有休息時間，連續以多種項目來進行（但如果是在一連串的循環結束後，再度進行時應休息60秒）。

沒有器材的情況下

第1組　從胸部訓練項目中選一種，以極限次數進行。

〈不休息連續進行下一組〉

第2組　從腹部訓練項目中選一種，以極限次數進行。

〈不休息連續進行下一組〉

第3組　從腿部訓練項目中選一種，以極限次數進行。

〈休息60秒〉

到此為止重複3個循環

有單槓的情況下

第1組　從背部訓練項目中選一種，以極限次數進行。

〈不休息連續進行下一組〉

第2組　從腹部訓練項目中選一種，以極限次數進行。

〈不休息連續進行下一組〉

第3組　從腿部訓練項目中選一種，以極限次數進行。

〈休息60秒〉

到此為止重複3個循環

有啞鈴的情況下

第1組　從肩膀訓練項目中選一種，以極限次數進行。

〈不休息連續進行下一組〉

第2組　從腹部訓練項目中選一種，以極限次數進行。

〈不休息連續進行下一組〉

第3組　從手臂訓練項目中選一種，以極限次數進行。

〈休息60秒〉

到此為止重複3個循環

※「極限次數」是指用最快
速度所進行的次數。

POINT　各項目、各組確實的
盡全力進行。

只在週末鍛鍊的訓練計畫

這是為平日實在抽不出時間鍛鍊的人所設計的週末集中訓練計畫。雖然每次的訓練量會因而較多，不過請專注進行訓練。

此訓練計畫的特色在於，將全身分成兩部分並且分成兩天實施。因為訓練量相當大，所以能期待練出適合穿西裝的精實體型。

週六	●胸（2種項目3～5組）　　●背部（2種項目3～5組）
	●肩（2種項目3～5組）

週日	●腿部（2種項目3～5組）　　●手臂（2種項目3～5組）
	●腹部（2種項目3～5組）

※ 每組之間的休息時間為 30～60 秒。

第3章

一次解答！
居家訓練的疑問

肌力訓練Q&A

在常見的肌肉訓練相關問題中，挑選幾個關於入門、肌肉訓練的效果、技術、飲食和營養的問題來為各位解答。

希望各位能在接下來的肌力訓練生活中加以參考。

範例

| 第一次的肌力訓練疑問 | 肌力訓練的效果、技術相關疑問 | 飲食、營養相關疑問 |

Q.01
肌力訓練不論從幾歲開始都可以嗎？

A.

Yes！不過前提是要根據個人的體質和身體狀況，進行適合的訓練等級。而且最重要的就是要儘早開始。根據數據調查指出，愈早開始訓練的人就愈容易維持肌肉，也活得愈健康。

Q.02
肌力訓練應該要在飯前還是飯後？

A.

應在飯前進行。飯後會因為血液流向內臟，而導致流向肌肉的血液量變少。所以我認為在飯前訓練比較好。然而，如果空腹過度也會全身無力，這時不妨先喝能量果凍等再進行肌力訓練。不過，一般人原本在體內就儲存了充分的能量（醣和脂質），如果只是肚子有點餓的話，其實不用太過於在意。

Q.03

肌力訓練的效果要多久才能看到？

A.

因人而異，不過像是手臂肌肉膨脹這種主觀性效果，可以在當天就能感受到。反之客觀性的效果（手臂圍變粗1cm等等），則需要花上2～3個月的時間。但是訓練經驗愈少的人，反而更能練出效果，而經驗愈久的人則難以感受到效果。

Q.04

沒有運動經驗也沒關係嗎？

A.

當然！一開始誰都是沒有經驗的。

Q.05

肌力訓練從來沒有成功持續過。這樣的我做的到嗎？

A.

這類型的人不妨試試「三天捕魚兩天曬網訓練法」。在一週內只訓練其中三天，之後就不要繼續，等到充滿動力時再訓練三天。有許多無法持續訓練下去的人，大多是把一開始的難度設定太高，所以無法用放任的方法反而更能無壓力的持續下去。不過千萬不能和飲食限制同時進行，雖然在之後也會需要飲食限制，但是在最初的階段請先單純的動動身體，感受長出肌肉的喜悅，才更能夠長久持續下去。

179

Q.06 要每天持續才有效果嗎？

A.

簡單來說，疲勞一旦累積不只會無法出現效果，恐怕還會有受傷的情況發生，所以並不是每天訓練就好。不過，如果是健走或伏地挺身20下這種程度的運動，不但不至於造成疲勞累積，反而每天實施還能讓心情變好。

此外，也會根據所追求的效果而異。像是能舉起3倍體重的重量級槓鈴訓練，或是百米跑等施出瞬間爆發力等，若想追求這些項目的效果，每隔1～2天進行訓練會比較有效。反之如果是想追求長距離（全程馬拉松或超級馬拉松等）的效果，則是視身體狀況每天運動也沒關係。

另外給各位參考，我自己是每天進行訓練。以隨時維持高體力為目的（效果），將高強度和低強度的運動每天交替訓練，盡量避免疲勞累積，才能達到這種境界。

Q.07 要多久才能練出六塊肌？

A.

要練出讓腹肌分成六塊的「巧克力腹肌」，雖然是因人而異，不過快的人大概只要一個月，而慢的人也有需要長達三年的，會根據每個人的況狀而有差異。

Q.08

肌力訓練能增加體力嗎？

A. 當然能。就是因為這樣才要訓練。體力可分為兩種，其一是行動體力，另外一種是防禦體力。行動體力是指能讓行動持續更快、更久、更大的體力，所以能藉由肌力訓練增加。而防禦體力則是意味著對抗疾病等免疫系統的體力，適度的肌力訓練（運動）可有效作用，但是持續過度運動則會出現反效果。

Q.09

就算進行肌力訓練也不會造成肌肉痠痛。這是代表沒效果嗎？

A. 目前肌肉痠痛和肌力提升的相互關係仍未釐清，不過許多研究指出，就算肌肉不會痠痛，也能期待肌力訓練的效果。因為新手如果沒有出現肌肉痠痛時，可能代表訓練的強度不夠。因為強度不足的話會很難獲得效果，所以請鍛鍊到能挺起胸膛說出「我有用盡全力喔！」為止。

Q.10

肌力訓練期間不能喝酒？

A. 雖然會有個人差異，不過有許多研究指出酒精會分解肌肉。我在肌力訓練當天不會喝酒。但是喜歡喝酒的人，想必能從飲酒當中得到超越肌力訓練的幸福感，所以適量飲用的話並無妨。

Q.12

A. 肌力訓練所需要的營養素是什麼？

當然少不了蛋白質。不過也別忘了維生素和礦物質。雖然蛋白質可透過牛奶或雞蛋等輕鬆攝取，但是維生素和礦物質則容易缺乏。尤其是在運動的人，容易出現體內含量不足的傾向。使用營養補充品當然沒問題，不過基本上透過飲食攝取更顯得重要。而這些營養素盡量不要都是相同的食物，可以的話盡量提醒自己從不同的食物攝取。

Q.11

A. 就算不上健身房也能肌力訓練？

當然可以。只要選擇不需要器材的訓練類型即可。不過如果你想成為健美選手的話，上健身房就是必要條件了。

Q.13

A. 我很不擅長跑步，一定要跑步才行嗎？

我絕對建議跑步運動。因為肌力訓練是將全身分成幾個部分來分別進行運動，所以需要將分別鍛鍊的肌肉加以統合。如果沒有加以統合的話，只會變成肌肉發達但運動缺乏靈活性的人。而跑步是牽動全身的基本運動，所以請絕對要加入跑步訓練。另外，比起從一開始就跑10km或60分鐘，更建議從不要勉強自己，從10分鐘或2km等簡單的程度開始跑。

肌力訓練時避免受傷的注意事項有哪些？

首先，要養成留意身體整體狀況的習慣。以日本人的情況，說好聽點是很認真，但說難聽點就是很多人都不會自己思考，很容易只要接收到這樣做的建議，就會無視自己的身體狀況，而拚命的去達成目標。雖然我不知道你是哪種類型的人，不過最重要的就是要能自行判斷自己的身體狀況。要是身體已經受不了的發出求救訊號，卻還是無視而繼續猛烈訓練的話，只會造成姿勢不正確，甚至引起腰部的椎間盤或膝關節損傷。另外，當然也包含雖然身體狀況良好，但是造成腳踝扭傷，或是啞鈴掉落造成腳部骨折等，也就是因為大意而造成受傷的情況。這是因為注意力不集中所造成，所以在訓練前應深呼吸或做好熱身操，集中注意力後再開始訓練。

可以邊聽音樂邊訓練嗎？

雖然每個人情況不同，但是我認為如果聽音樂能讓心情愉快的話，就有助於提高肌力訓練的效果。

Q.17

維生素和礦物質對於肌力訓練有怎樣的效果？

A.

維生素和礦物質在人體內的各種酵素反應中，是擔任所謂「觸媒」的重要物質，其中有許多種類都必須從外界補充。如果維生素和礦物質缺乏，除了會造成肌力衰弱之外，還會使免疫力降低、思考能力等大腦機能衰退。而且，如果少了維生素和礦物質的話，就算補充再多的蛋白質也無法在體內轉換成醣類利用，所以維生素和礦物質是非常重要的營養素。

Q.16

練出肌肉後，會覺得身體變重嗎？

A.

這是很主觀的問題，所以很難說，理論上身體長出肌肉後，就好比是汽車的引擎排氣量增加，所以應該會感覺變輕才對。

Q.18

要穿哪種服裝訓練比較好呢？

A.

雖然基本上是以方便活動的衣服為主，但要避免養成不換運動服就無法訓練的壞習慣，應該是不論哪種服裝都能進行訓練。

Q.19

要如何有效攝取肌力訓練所需的營養素？

A.

如果你已經持續肌力訓練半年，就建議攝取營養補充品（參考下一頁），不過如果只是剛起步，只要注意均衡飲食就好。要特別記得攝取黃綠色蔬菜、菇類、豆類、海藻類、發酵食品（納豆等）。如此一來就能確實補充到所需的維生素和礦物質。

Q.20

一天之中最適合肌力訓練的時段是？

A.

人體在起床約1小時後體溫就會開始上升，到了中午左右會達到巔峰，下午又呈現稍低溫，在傍晚到晚上會再次上升，之後隨著夜晚又會漸漸下降。雖然肌力訓練會讓體溫上升，但如果在本來體溫下降的時段刻意進行肌肉訓練，我認為是不太合乎身體作息的常理。所以建議在上午接近中午的時候，或是傍晚一開始時進行。如果在睡覺前身體本來要降溫的時間訓練（其他運動也是一樣），有可能反而會妨礙睡眠，我個人是不建議這樣做。

活用營養補充品

所謂的營養輔助食品（supplement）就是補充營養的輔助食品，絕對不是藥物。充其量只是一種食品，不過並不是像蔬菜或肉類那樣，只是將原本狀態切塊並簡單加工，而是經由高度精製、加工所製成的食品。

許多營養輔助食品是將必要的營養素製作成食品，除了可以不用在意多餘的熱量，還能減少對於內臟的負擔，可以輕鬆的獲得高規格營養補給。

攝取蛋白粉！

以攝取蛋白質為目的而製作的蛋白粉，是一種具代表性的營養補助食品。蛋白粉是將牛奶原料製作成粉末狀（也有大豆蛋白粉）。

雖然是由牛奶精製而成，不過卻盡可能去除脂肪和醣

質，有些商品還會加工成較好吸收的乳清蛋白，所以能避免攝取到多餘的熱量和脂肪，迅速的補充大量蛋白質。

在這裡為各位說明肉類和蛋白粉的差異。如果要從牛肉、豬肉和雞肉攝取20ｇ的蛋白質，實際上會需要重量多達100ｇ以上的生肉。而且當中還包含脂肪，以及調味等調味料等，很容易掉入熱量攝取過多的陷阱。當然消化肉類時，也會帶來內臟的負擔。

然而20ｇ的蛋白粉所含有的蛋白質，當然也會因商品而異，不過通常都含有15～18ｇ的蛋白質，脂質和醣質也較低，可避免攝取多餘的熱量，只補充蛋白質。

蛋白質是「人體的基本構成」

接下來說明為什麼人體需要蛋白質。

如果將人體分解成不同成分，其中有5～6成為水分，剩下的部分則是骨骼和肌肉。肌肉及骨骼是由碳、氫、氧和氮所構成，而蛋白質中含有大量的氮。相反的，碳水化合物或脂肪幾乎不含有氮。因此如果不攝取蛋白質，也無法構成人的身體。

白飯和蔬菜雖然也含有蛋白質，不過植物性蛋白質的胺基酸分數其實未達100。所謂胺基酸分數，是指所含的人體必需胺基酸（蛋白質分解後的物質）的比率，如果含有均衡的人體必需胺基酸，則標示為100。反之數值愈低，就代表愈缺乏人體所需的必需胺基酸平衡。

說個題外話，雖然白飯和納豆個別的胺基酸分數都未滿100，但是如果同時攝取就能達到100，也就是說飲食攝取時的搭配也是需要技巧。

反之豬肉或雞肉個別的胺基酸分數就有100，所以是很優秀的蛋白質補給來源。

正向轉換蛋白質合成的動態平衡性

人的體內會日夜不停的重複蛋白質的分解與合成，這樣的分解和合成就叫做代謝，而且兩者會保持著動態平衡性。

所謂的動態平衡性並非完全靜止的平衡，而是指會隨著各種時候的狀態來保持平衡。像是飲食中蛋白質攝取較少時，體內就會為了取得平衡而減少分解和合成來使其穩定；反之，如果大量補充蛋白質的話，就會促進分解與合成的作用。如果這時候再加上訓練的刺激，就能讓肌肉的合成變為優先順序（正向轉換），促進肌肉生長。

然而，沒有在肌肉訓練的你，要是攝取的蛋白質太少的話，就會減緩「藉由訓練刺激促進肌肉合成」這個反應。此外，如果再加上睡眠不足或是其他營養素缺乏，則會讓肌肉的合成離你愈來愈遠。

如果想要擁有肌肉，最重要的就是要讓蛋白質合成的動態平衡性轉換成正向。

體重1kg的最低攝取量為2～3g

那麼正在肌力訓練的你，蛋白質的攝取量到底需要多少才夠呢？

一般的情況，每1kg的體重所需的每日蛋白質量為2～3g。舉例來說，體重60kg的人，就需要攝取60×2～3g＝120～180g蛋白質。如果要從雞肉攝取的話，則要吃到多達600g以上，這就現實狀況來說想必很困難。因此除了飲食之外，也建議喝蛋白粉當作輔助。

前文也有說明，蛋白質粉含有高純度的必要蛋白質，所以不用負擔多餘的熱量和金錢，就能攝取到蛋白質。而蛋白質粉本來就是針對這些需求而開發出來的營養補助食品。

攝取的建議量會根據每個人平常的飲食，以及每種產品的成分而有不同，建議剛開始可以在早上將20～30g的蛋白粉用水泡開飲用，接著在大約10小時後再喝一杯。攝取方式沒有絕對。首先從少量開始，觀察體重和身體狀況，再調整到適合自己的量。但是請注意，蛋白粉只是營養補充的輔助，仍應以三餐飲食為基礎。特別是肌力訓練的新手，經常會誤解只要喝愈多蛋白粉，就能長愈多的肌肉而飲用過量，但這樣只會造成「過猶不及」的情況。

選擇乳清蛋白&酪蛋白

雖然都被稱作是「蛋白粉」，但市面上也有許多不同的種類。建議選擇乳清蛋白和酪蛋白的添加比例為50：50的產品。

乳清蛋白的吸收速度快，而酪蛋白的吸收速度則較緩慢，所以停留在體內的時間較長。就一般人來說，會建議飲用兩種蛋白的添加比例為50：50的類型。另外，其實牛奶就是酪蛋白，所以如果用牛奶泡100%的乳清蛋白，就能達到良好的平衡。不過牛奶同時也含有脂肪和乳糖，所以會有造成吸收速度下降的情形，甚至還可能會產生脹氣或腹瀉，請特別注意。

選擇添加維生素的類型

目前市售的蛋白粉非常便宜。雖然也和原料價格及流通性有關，不過沒有添加維生素的產品大多價格較低。

維生素是蛋白質、碳水化合物、脂肪代謝時所需的觸媒，如果不含維生素，代表攝取再多的蛋白粉也無法吸收，甚至反而會造成身體負擔。當然前提是要從一般食物中攝取，不過在選擇蛋白粉時，會建議挑選添加維生素的種類。

HIGH CLEAR
Whey Protein 100

1 kg

Manufactured in Japan

HIGH CLEAR
Whey Protein 100

1 kg

Manufactured in Japan

結語

　我在小學的時候因為一心想變得更強壯，所以開始在附近的公園拉起單槓。雖然都是無師自通，但當時確實是隨著訓練而長出許多肌肉，沉醉在感覺自己變強壯的喜悅當中。

　然而，等到長大成人出社會後，卻發覺自己所鍛鍊出來的強壯，只不過是虛有其表。我逃避了自己所決定的事、麻煩的事，以及和他人之間的衝突。到目前為止的自己，只是鍛鍊了肌肉，卻沒鍛鍊到自己的內心。

　在那之後，便開始了全新的鍛鍊。在生活或工作當中，率先實行其他人不想做的事情，開始有計劃的組職「令人覺得麻煩」的事情，鞭策自己要確實執行已經訂立目標的計劃。不知道是不是因為這些努力，我感到自己的內心也變得更強大。雖然未來仍會持續鍛鍊，不過除了鍛鍊肌肉外，也希望大家的內心能更加堅強。人有無限的可能性，就用身經百戰的心情來接受新的挑戰吧！

作者

山本圭一（Keiichi Yamamoto）

私人教練，經營勸善道場的鍛鍊家。從國中時代就以自學開啟鍛鍊之路。國中學習空手道，高中則開始正式進行各種肌肉訓練。高中畢業後，為了更加精進鍛鍊而加入自衛隊，以初級偵查教育榮獲隊長獎。在這之後轉職健身業界，歷經高級健身俱樂部及老字號俱樂部的工作後，以私人教練獨立創業。藉由獨有的健身方式而受到歡迎，甚至成為「預約不到的熱門教練」。目前以鍛鍊家身分活躍於宮城縣石卷市雄勝町。

模特兒

コアラ 小嵐（Koala Koarashi）

是日本搞笑團體「超新塾」（渡邊娛樂）成員中的「肌肉男」擔當，還和同樣是超新塾成員的アイクぬわら組了子團「ぬわらし」。此外，也活躍於全由肌肉男組成的「肌肉29」團體中。

在第25屆JBBF東京公開健美大賽中，獲得75kg級健美先生第9名。

在JBBF第4屆全日本男性健體（Physique）大賽中，獲得40歲以下176cm超級第10名。

同時也是一名「肌肉Youtuber」，每天更新肌肉訓練的影片。

YouTube	IG
コアラ小嵐	kk601012

日文版STAFF

設計	アップライン株式会社
插畫	池田デザイン事務所、渡辺潔
商品協力	服裝：リーボック
	蛋白質補充品：株式会社エフアシスト
照片攝影	平塚修二
編輯協力	西田哲郎（大悠社）

超高效居家肌肉訓練大全
在FB、IG也能脫出一片天，輕鬆吸引萬千粉絲

2018年12月1日初版第一刷發行
2019年 7 月1日初版第二刷發行

作　　者	山本圭一
譯　　者	元子怡
主　　編	陳其衍
美術編輯	黃郁琇
發 行 人	南部裕
發 行 所	台灣東販股份有限公司
	＜網址＞http://www.tohan.com.tw
法律顧問	蕭雄淋律師
香港發行	萬里機構出版有限公司
	＜地址＞香港鰂魚涌英皇道1065號
	東達中心1305室
	＜電話＞2564 7511
	＜傳真＞2565 5539
	＜電郵＞info@wanlibk.com
	＜網址＞http://www.wanlibk.com
	http://www.facebook.com/wanlibk
香港經銷	香港聯合書刊物流有限公司
	＜地址＞香港新界大埔汀麗路36號
	中華商務印刷大廈3字樓
	＜電話＞2150 2100
	＜傳真＞2407 3062
	＜電郵＞info@suplogistics.com.hk

Printed in Taiwan, China.

Jitaku de Dekiru!
Kinryoku Training Taizen
©Keiichi Yamamoto 2018
First published in Japan 2018
by Gakken Plus Co., Ltd., Tokyo
Traditional Chinese translation rights
arranged with Gakken Plus Co., Ltd.